ABLA

\mathcal{L}' EROTIQUE

Illustrazioni casalinghe vietate ai minori

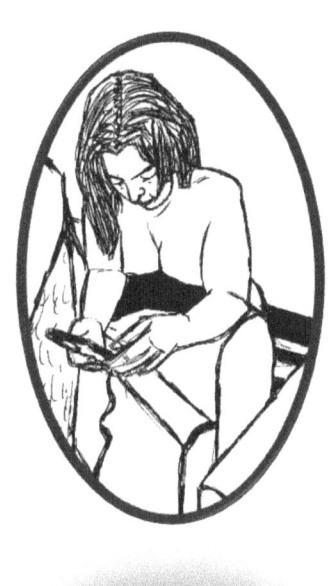

L'EROTIQUE – Illustrazioni casalinghe vietate ai minori - è un portfolio di disegni di ABLA – Testi di Alessio Blasetti

In copertina: SEMPLICEMENTE LEI ©2024
Stampato nel mese di settembre 2024
AMAZON BOOKS © Alessio Blasetti

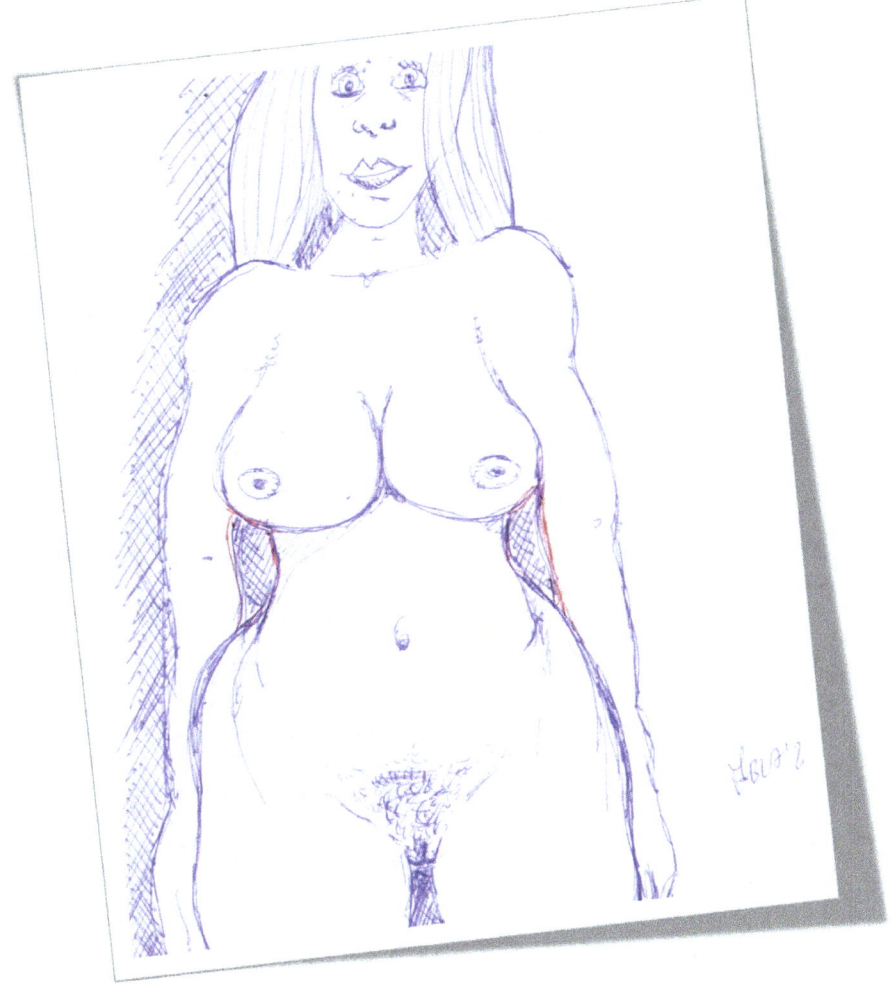

Questo è uno schizzo a penna scazzato, fatto con una BIC blu in una afosissima giornata di luglio. È l'incipit della raccolta, dove tutto è cominciato, lo schizzo che mi ha invogliato a creare altre immagini vietate ai minori, a disegnare in digitale il mio primo portfolio artistico, il mio primo Art Book a tema erotico.

Ho pensato di usare differenti stili per proporre una visione a volte seria, a volte ironica e fumettosa, dell'erotismo casalingo, dell'eros che nasce e si diffonde in casa, tra un uomo e una donna, tra marito e moglie, tra compagni d'avventura in amore.

Ogni illustrazione presente in questa raccolta è disegnata con la tavoletta Wacom One, quindi sono disegni digitali colorati con i pantoni digitali che danno sfumature che a volte la mano umana ha difficoltà a trovare.

Ma tutto è partito da quello schizzo scazzato in blu della pagina precedente realizzato a mano.

Spero che questi disegni vi piacciano e facciano venire voglia di disegnare anche a voi, oppure che vi diano l'input per baciare vostra moglie, la vostra compagna o il vostro compagno e farvi assaporare il desiderio e la passione, farvi provare piacere insieme a chi amate.

Pronti a partire per un viaggio con l'erotico casalingo attraversando i confini della indecenza sociale?

Buona visione e buon divertimento tra il serio e l'umoristico, come piace a me.

<div align="right">

ABLA

14 luglio 2024

</div>

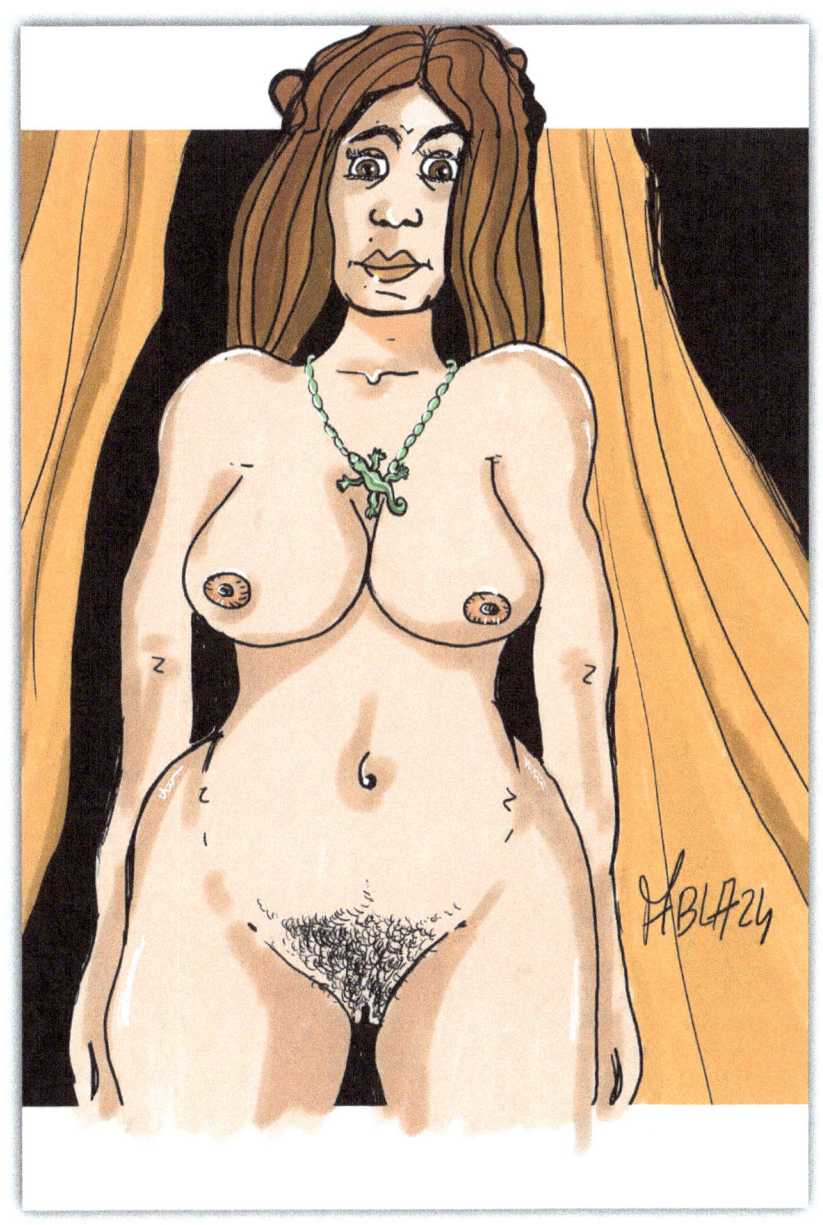

Tra le lenzuola arancioni sento il tuo odore che mi porta a volerti accarezzare e a baciare ogni singola parte del tuo corpo morbido e meraviglioso.
SEMPLICEMENTE LEI

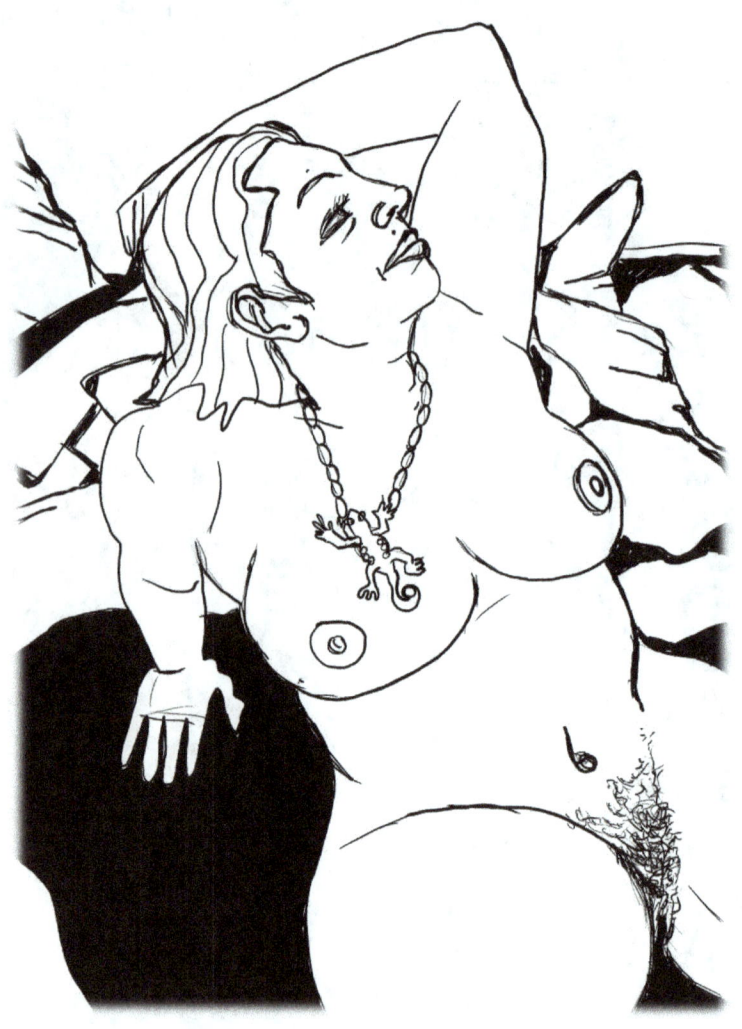

L'inchiostrazione a china, nel "mio" disegno digitale è la prima fase, si salta la matita, tanto puoi tornare indietro e puoi correggere facilmente un eventuale errore, quindi velocizzo il tutto saltando quel passaggio.

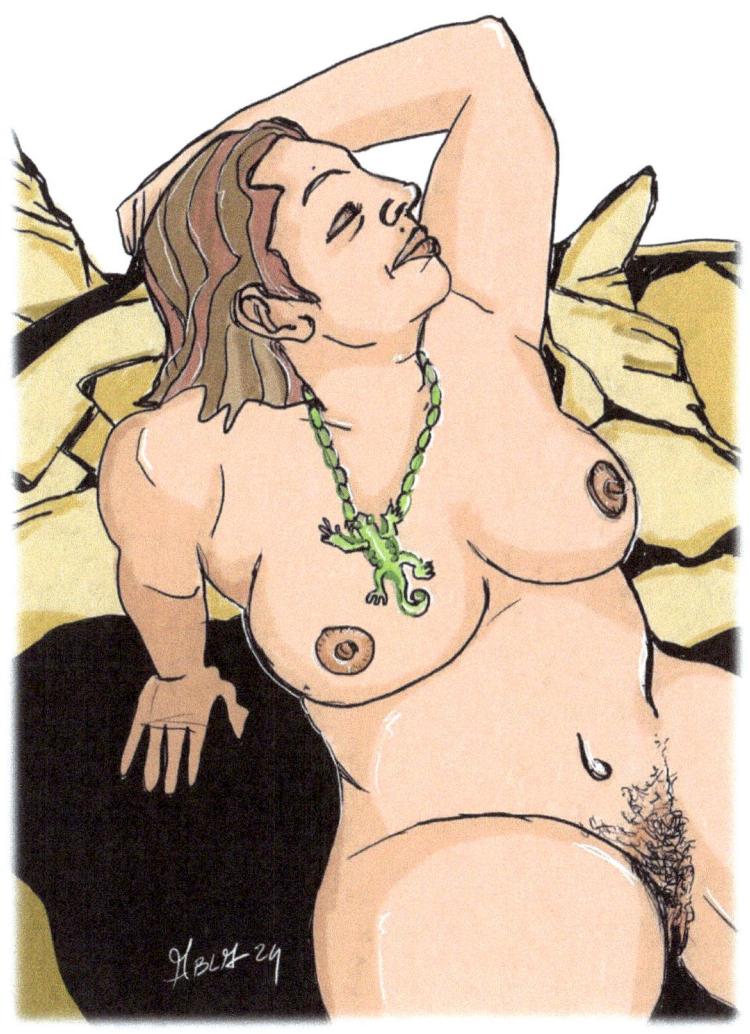

Nell'istante in cui il sole baciava il tuo corpo nudo, la voglia di prendermi il tuo amore vorticava nella mia testa e volevo prenderlo ma aspettai la sera, dove la frescura raffredda i corpi fin troppo caldi nelle notti d'estate.

LEI TRA GLI SCOGLI

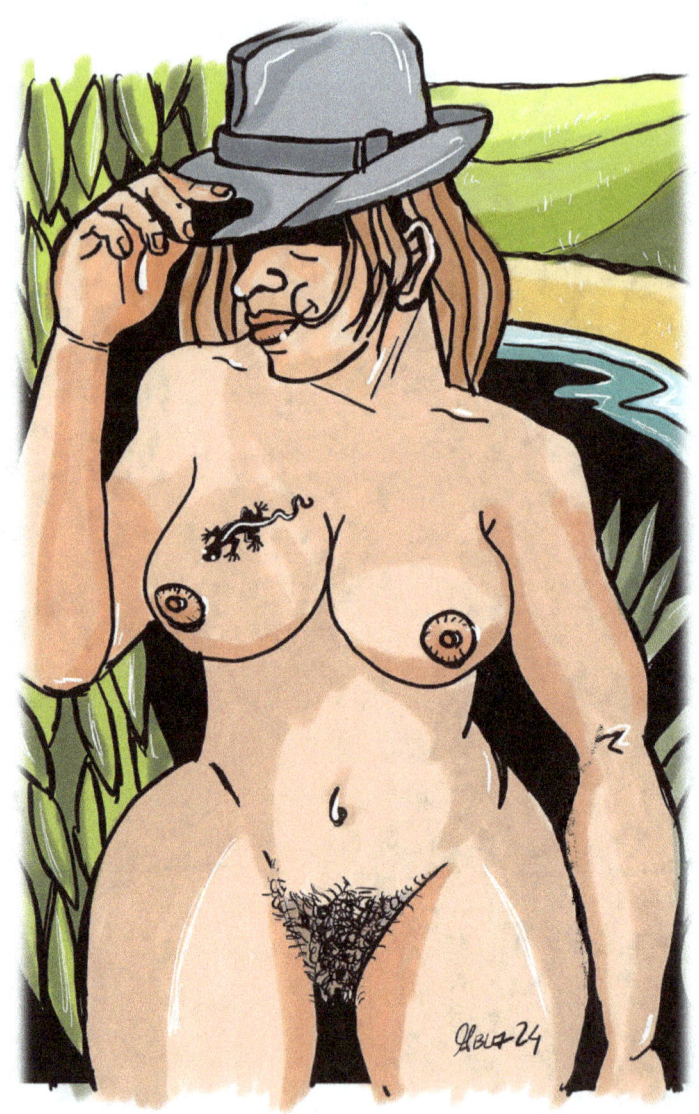

Tu tra gli arbusti, le palme, gli uliveti e sullo sfondo il mare cristallino della tua terra, mi saluti e mi indichi la strada verso il piacere.

LEI COL CAPPELLO

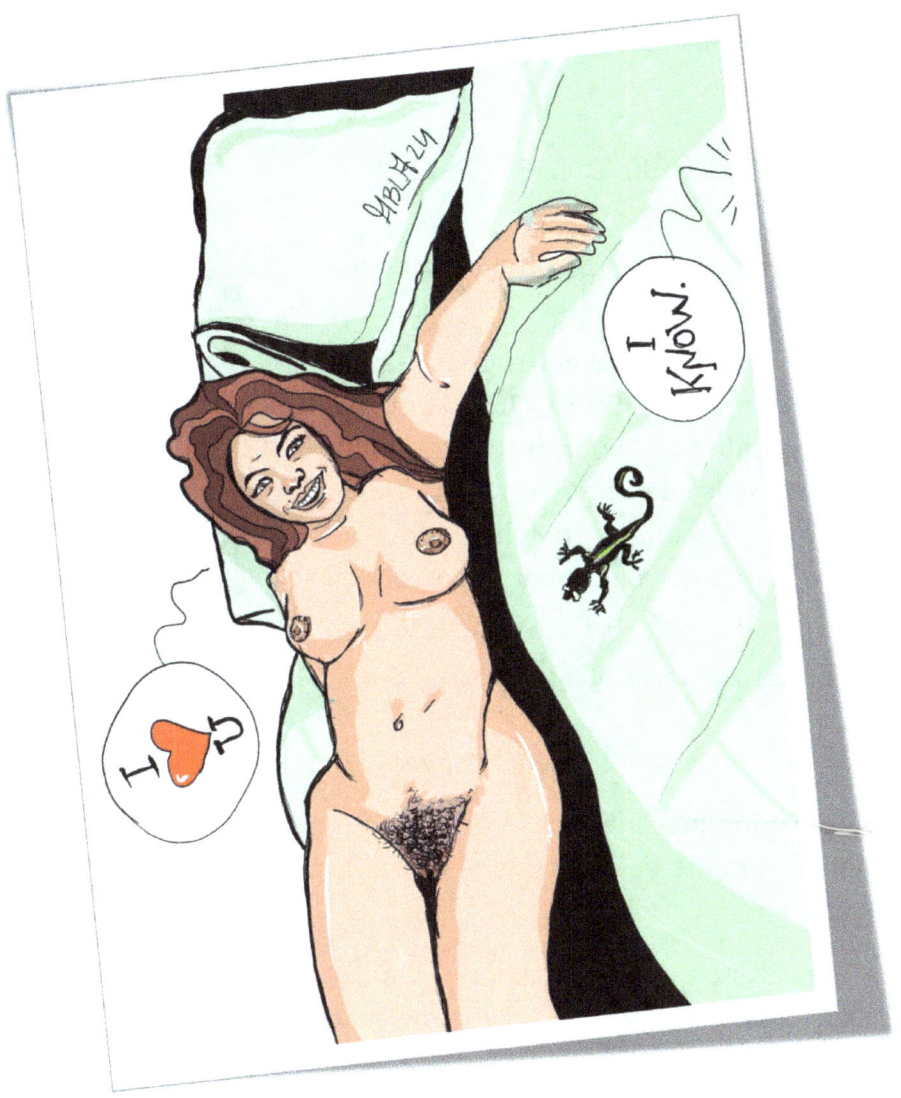

I LOVE U, I KNOW

Il tuo sorriso, l'ottava meraviglia del mondo. Ogni volta che sorridi, un pezzetto di felicità entra in me.

PAUSA CAFFE'

Due pagine indietro c'è LEI COL CAPPELLO.

Per quel disegno mi sono ispirato all'artista Tamara de Lempicka (1898-1980), artista polacca che ha saputo raccontare l'emancipazione della donna nei ruggenti anni '20. Esponente di punta dell'ART DECO'. In che cosa mi sono ispirato a lei? Soprattutto nel tratto spigoloso tipico delle sue opere, dove la donna era un po' mascolina perché doveva rappresentare la forza e la lotta per la parità dei sessi. Tamara era un sacco avanti coi tempi!

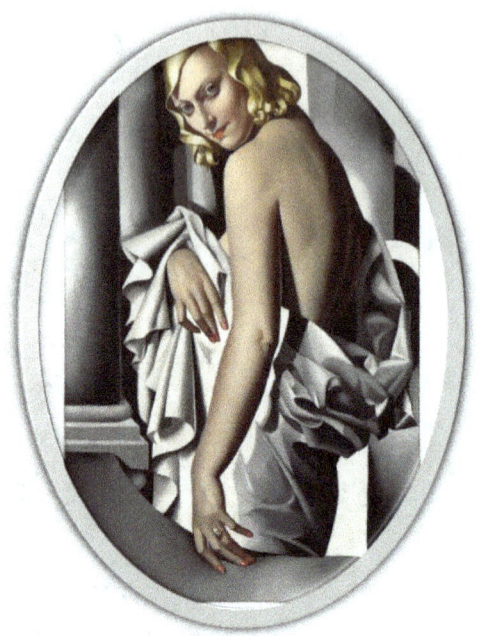

Qui a destra, uno dei quadri più famosi della Tamara: Portrait de Marjorie Ferry.

© Christie's.com

Invece, nella pagina precedente, c'è un disegno orizzontale: I LOVE U, I KNOW dove la mia più grande passione viene fuori: il fumetto… e i film di fantascienza un po' datati.

Se non avete riconosciuto la citazione, capirò che siete troppo giovani, se la capirete, siete della **generazione X** come me e sorriderete un po'.

Nei miei disegni erotici, dal soggetto unico, non c'è spazio per gli schemi restrittivi, solo libertà di espressione e quindi se l'opera ha bisogno di un balloon fumettistico con dei dialoghi, lo metto.

Tutto rafforza il significato di un'illustrazione, anche il testo, se necessario.

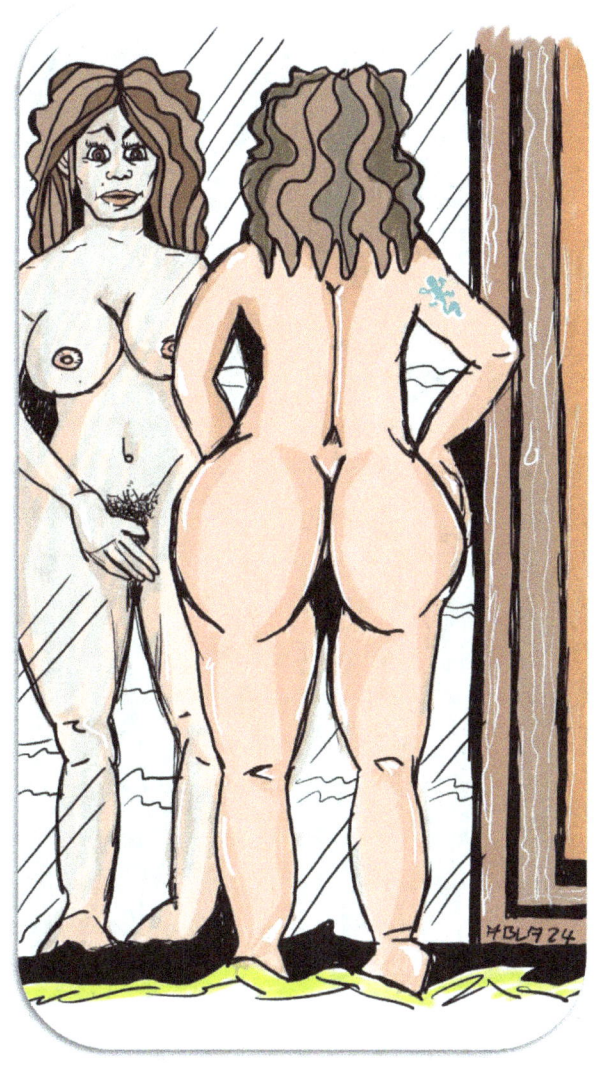

ALLO SPECCHIO

Dove ti guardi e ti vedi tutti i difetti del mondo, ma per me sei perfetta così come sei, se fossimo tutti cloni della perfezione, sai che noia! La perfezione sta negli occhi di chi guarda.

Va beh, sembra matita ma è solo uno schizzo preliminare per impostare le proporzioni, schizzato velocemente in digitale per poi saltare anche l'INK…

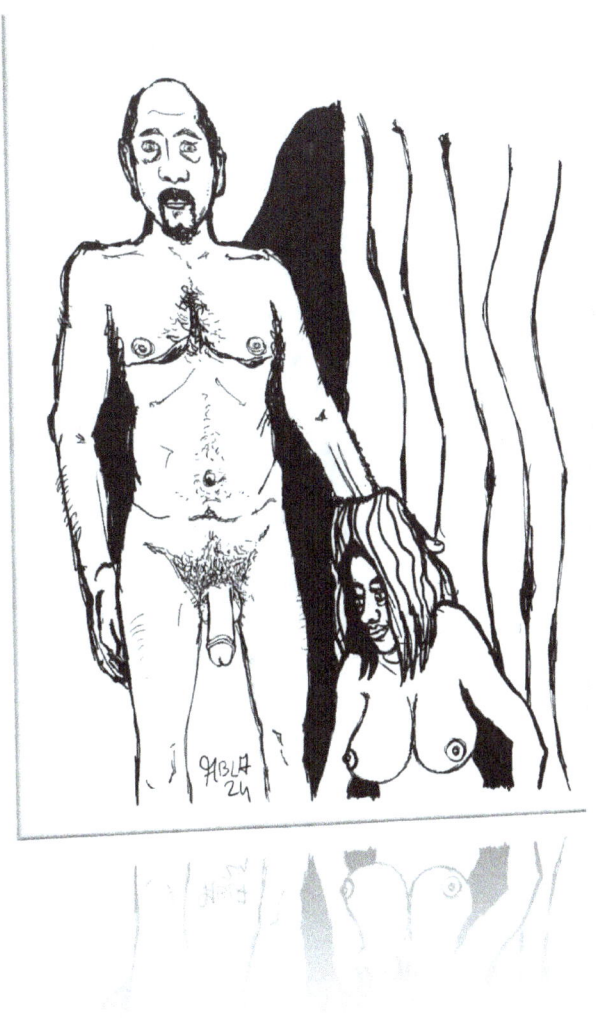

E se provassi a inserire una figura maschile non troppo aitante nella raccolta?

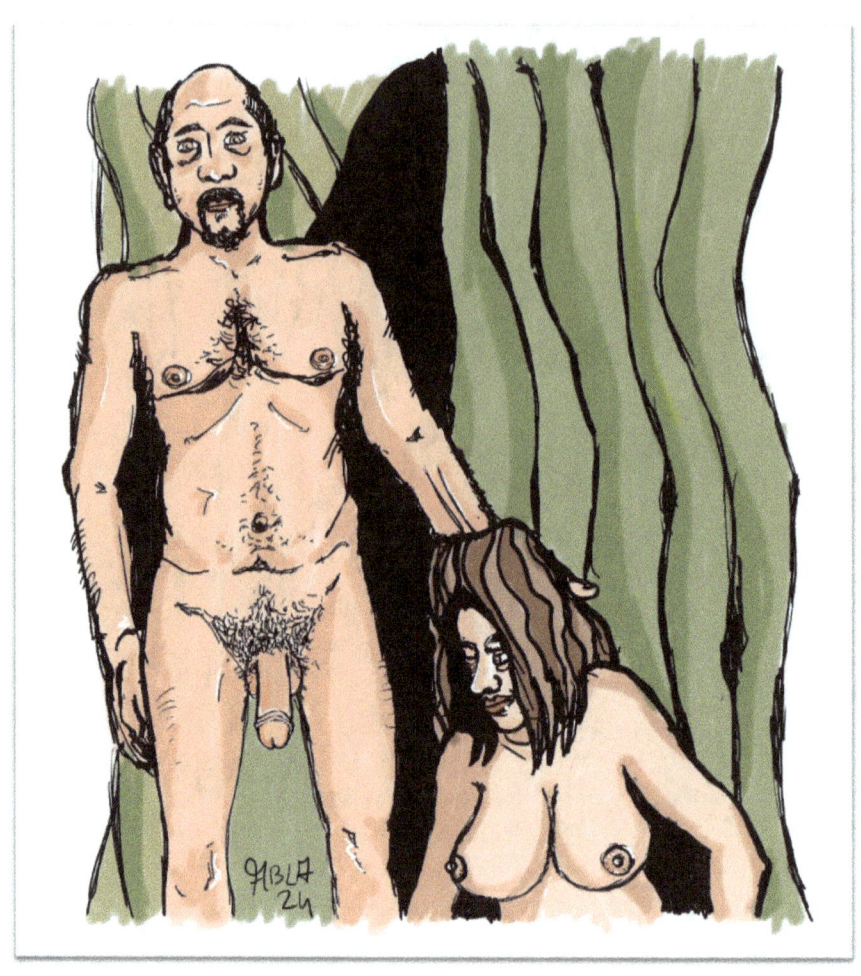

Insieme nel percorso di scoperta delle nostre sessualità, creando esperienze sempre nuove, ti dirigo dolcemente a me e sento pulsare di vita il mio pene.

VIENI PIU' VICINO

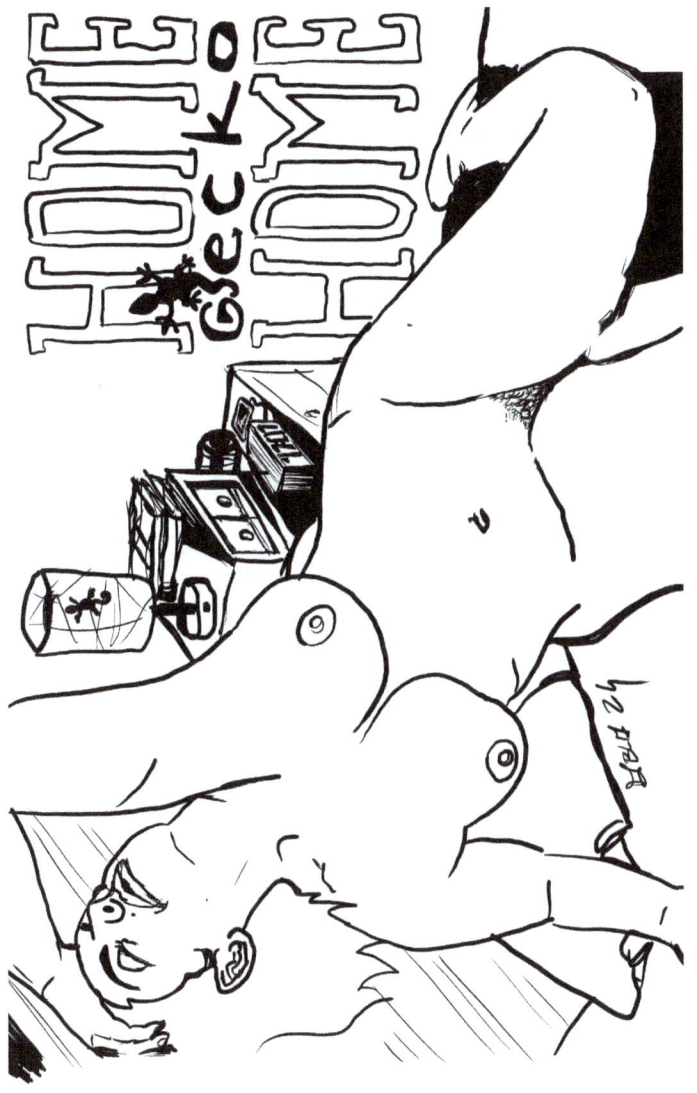

INK digitale della dolce casa del geco, come un manifesto pubblicitario leggermente inspirato all'arte di Henry De Toulouse Lautrec.

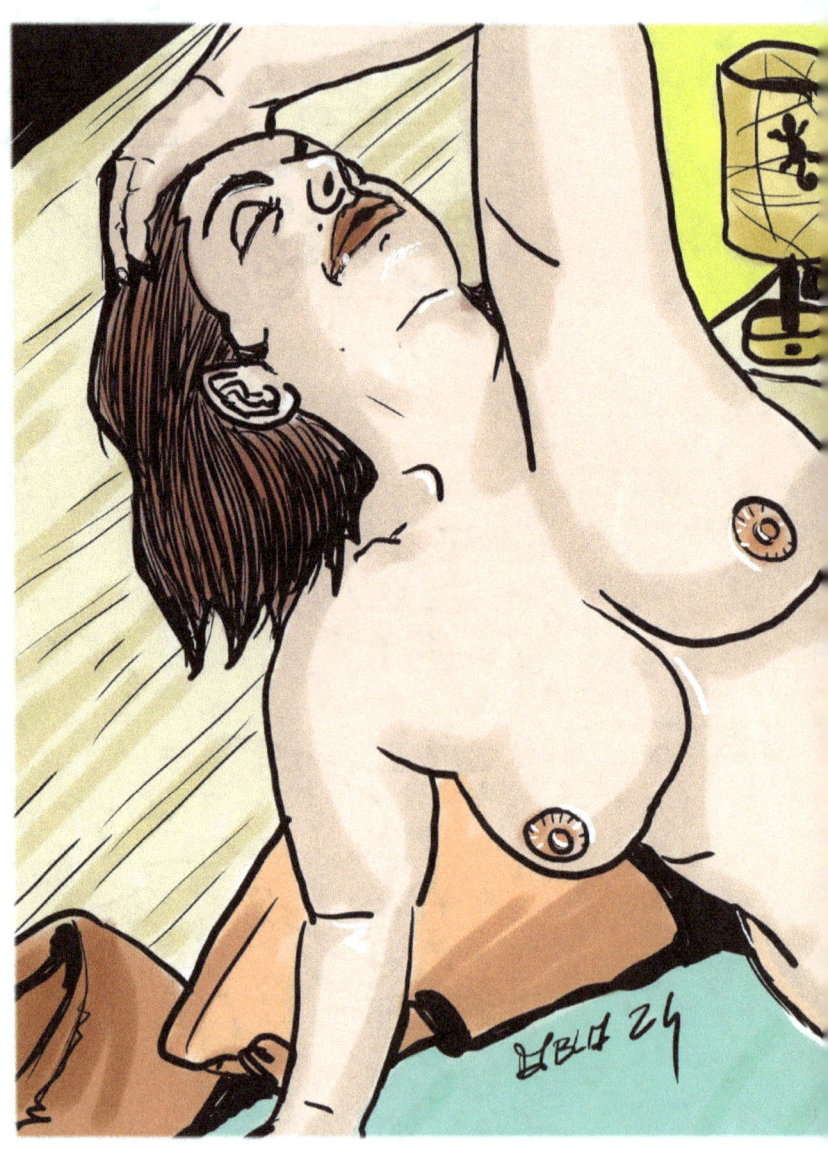

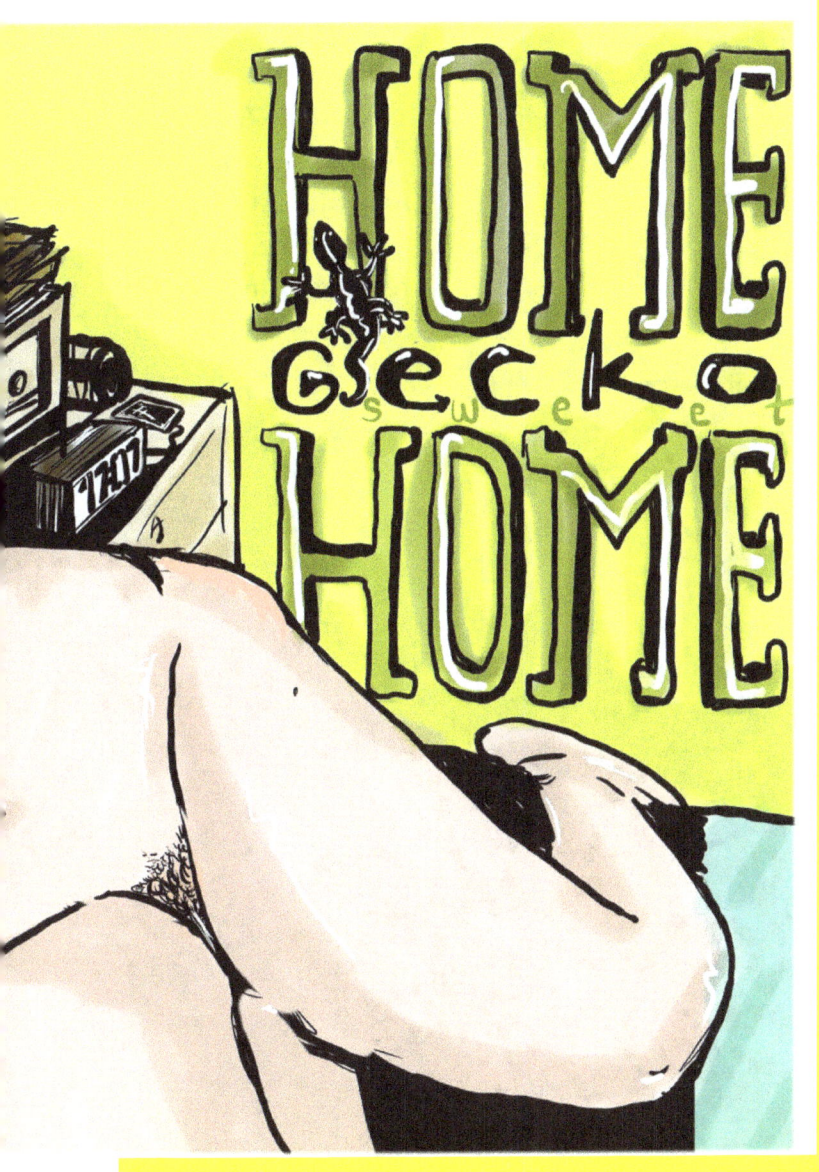

Dove si vive la propria sessualità se non in casa?

Nella tua dolce casa.

HOME GECKO HOME

Nella stanza del geco dove vivi le tue esperienze con passione.

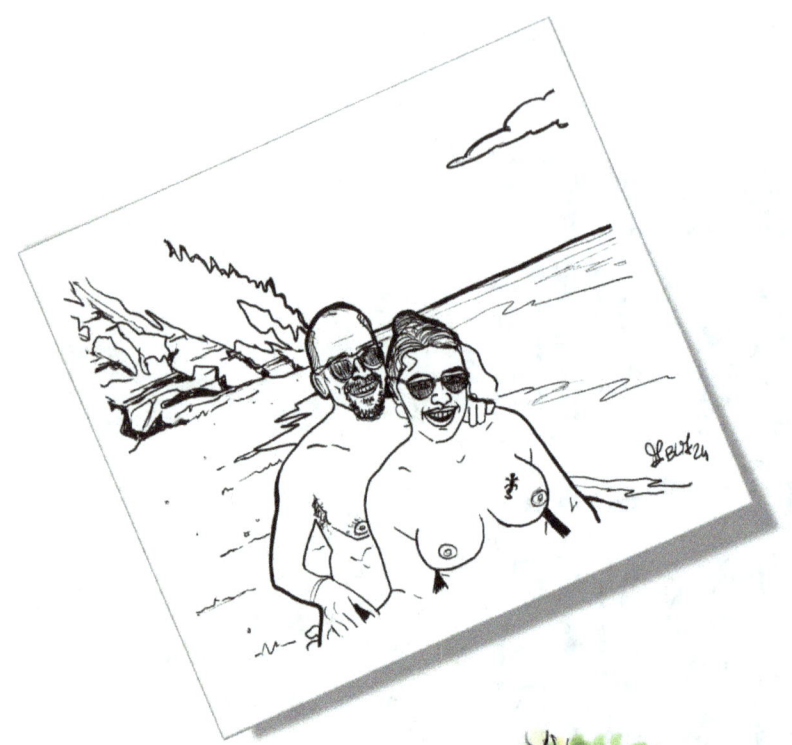

INKIOSTRARE e lasciare così in bianco e nero si può anche fare ma poi è il colore a rendere tutto più corposo.

Noi, abbracciati, sorridenti.

AL MARE

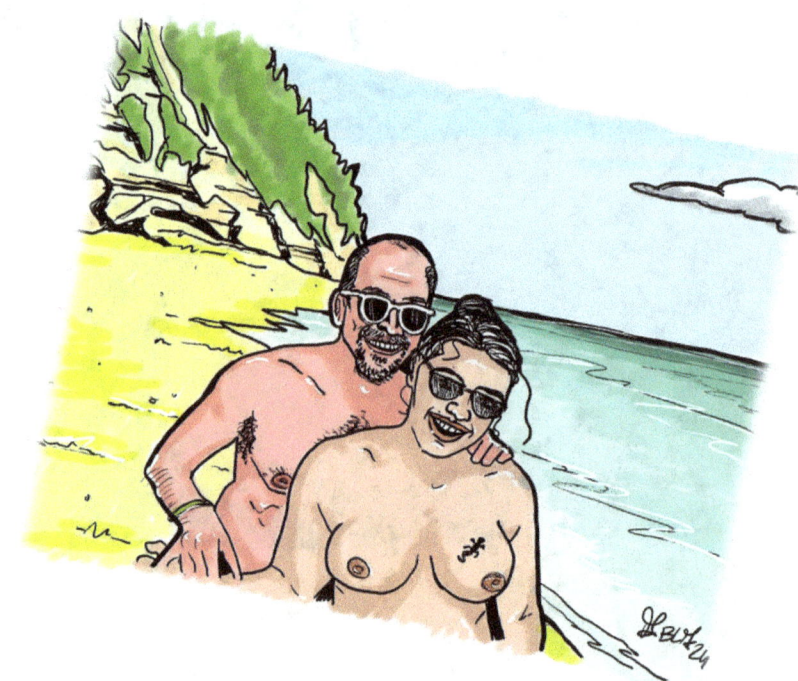

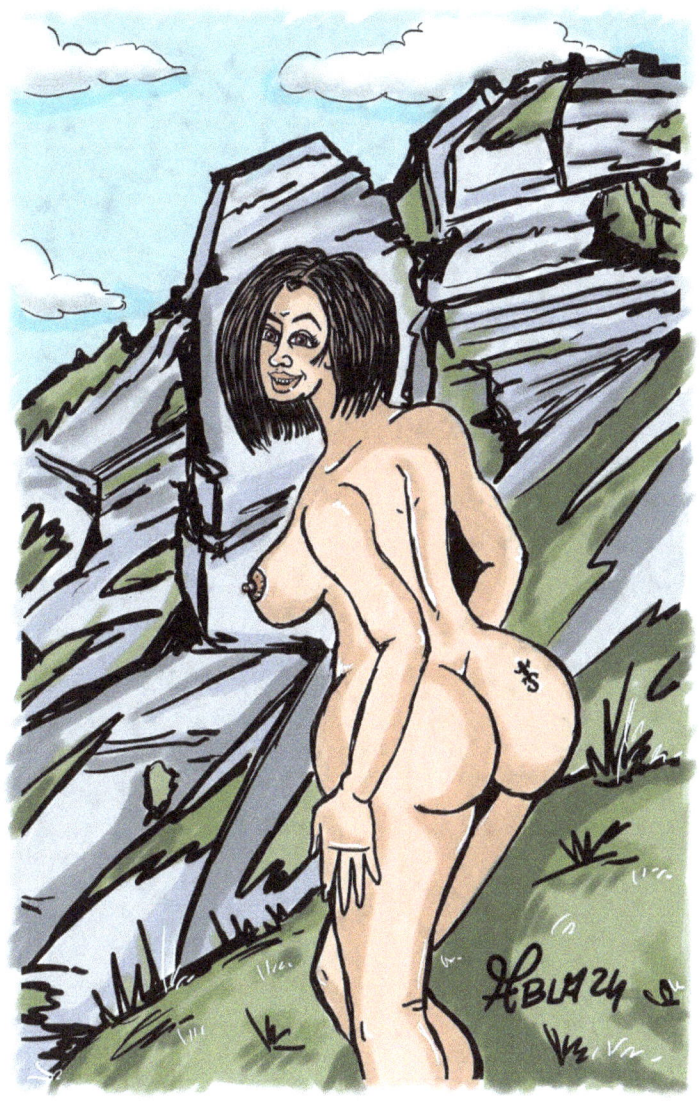

In montagna dove l'aria è più frizzante, vedo te e sono estasiato dalle morbide forme delle tue natiche.

TRA LE VERDI MONTAGNE

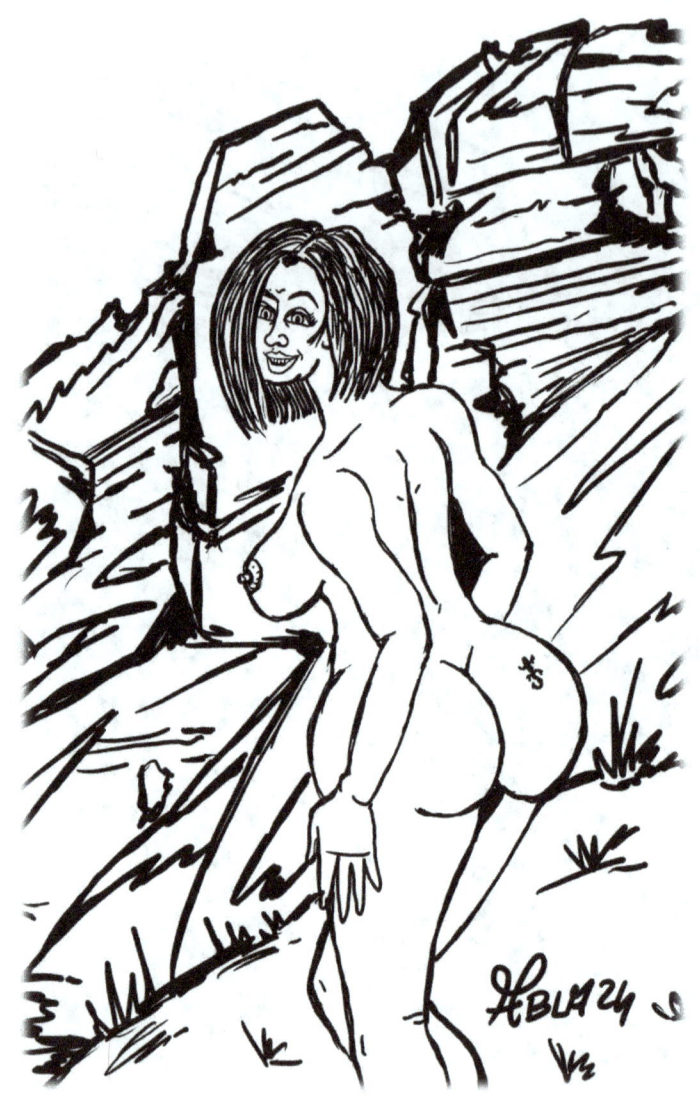

INK preliminare di TRA LE VERDI MONTAGNE dove cerco le giuste proporzioni e il giusto atteggiamento del soggetto.

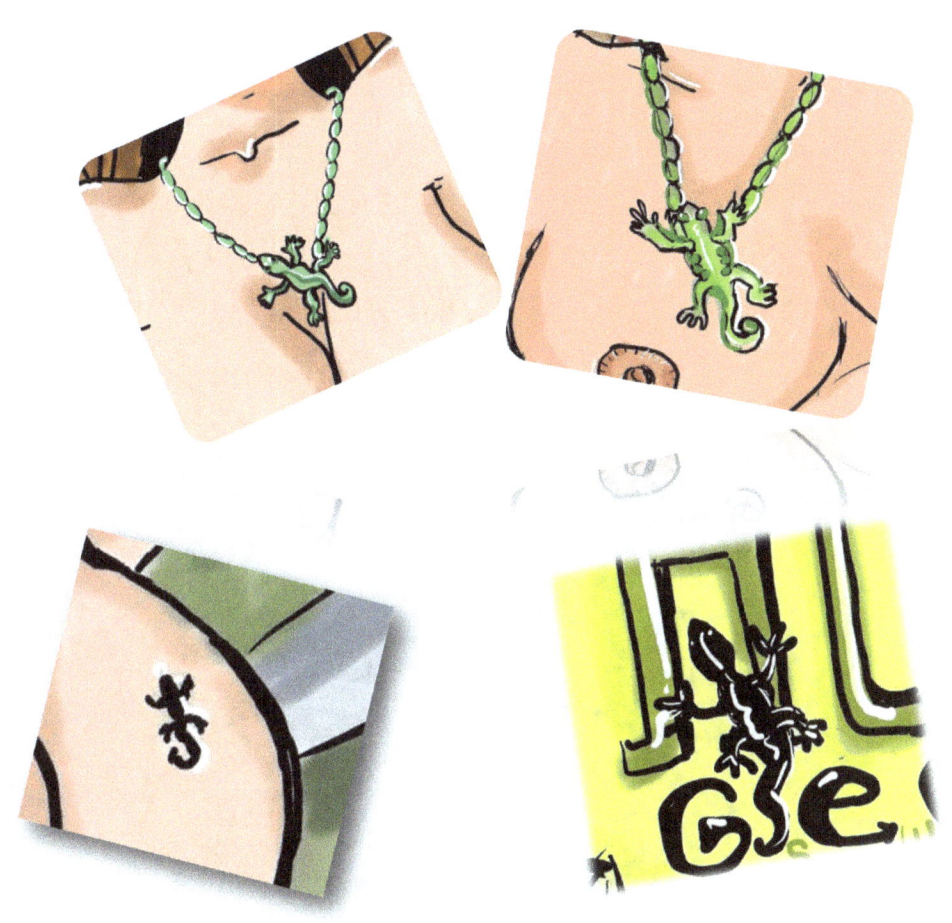

PARTICOLARI

Mi piace inserire dei segni particolari che rappresentano la donna che voglio disegnare, dei segni che ritornano come tormentoni; in questo caso, nelle illustrazioni della musa che ha ispirato la maggior parte dei disegni di questo portfolio, il GECO c'è sempre (o quasi), è un elemento che racchiude il carattere e la sensibilità della persona che rappresento graficamente.

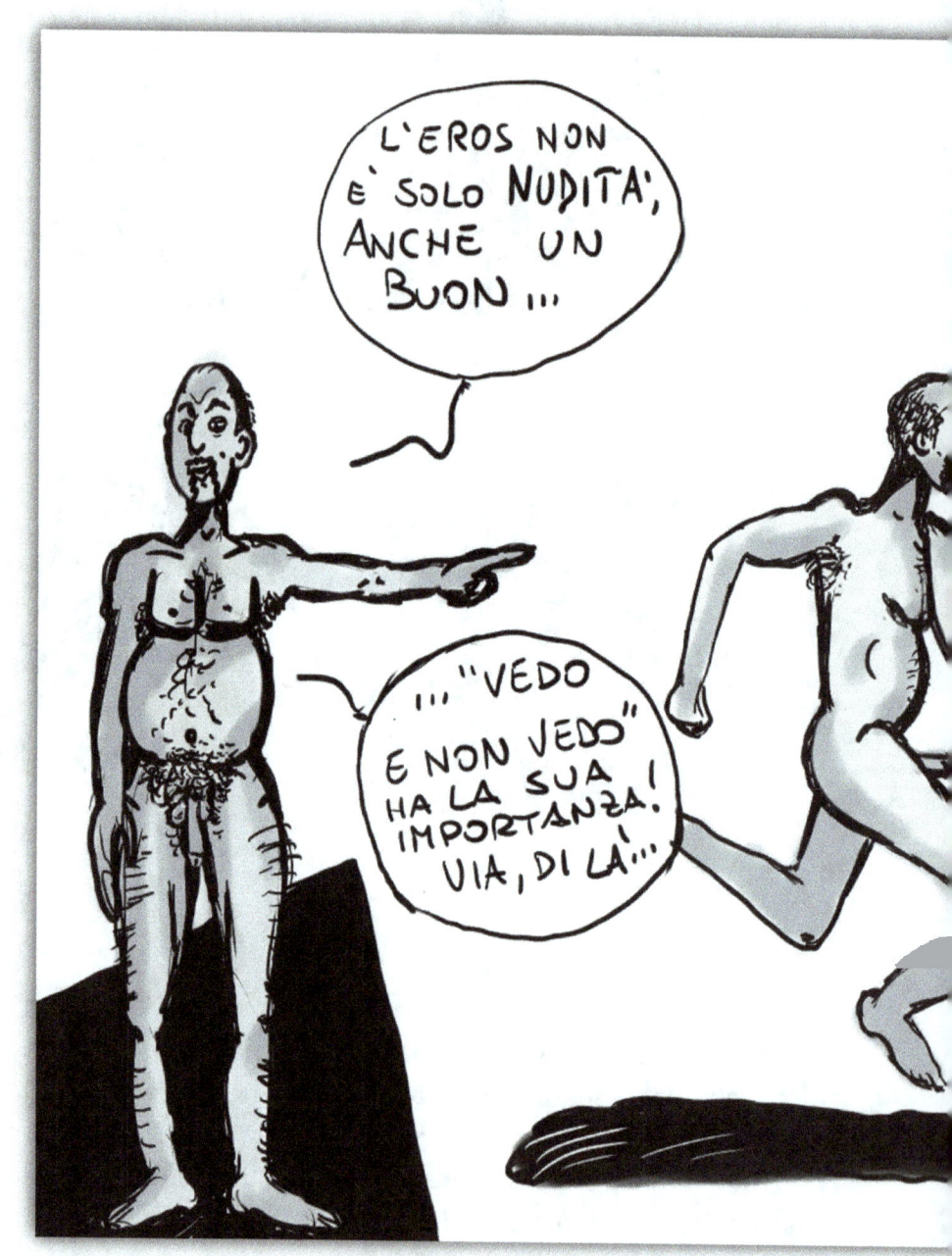

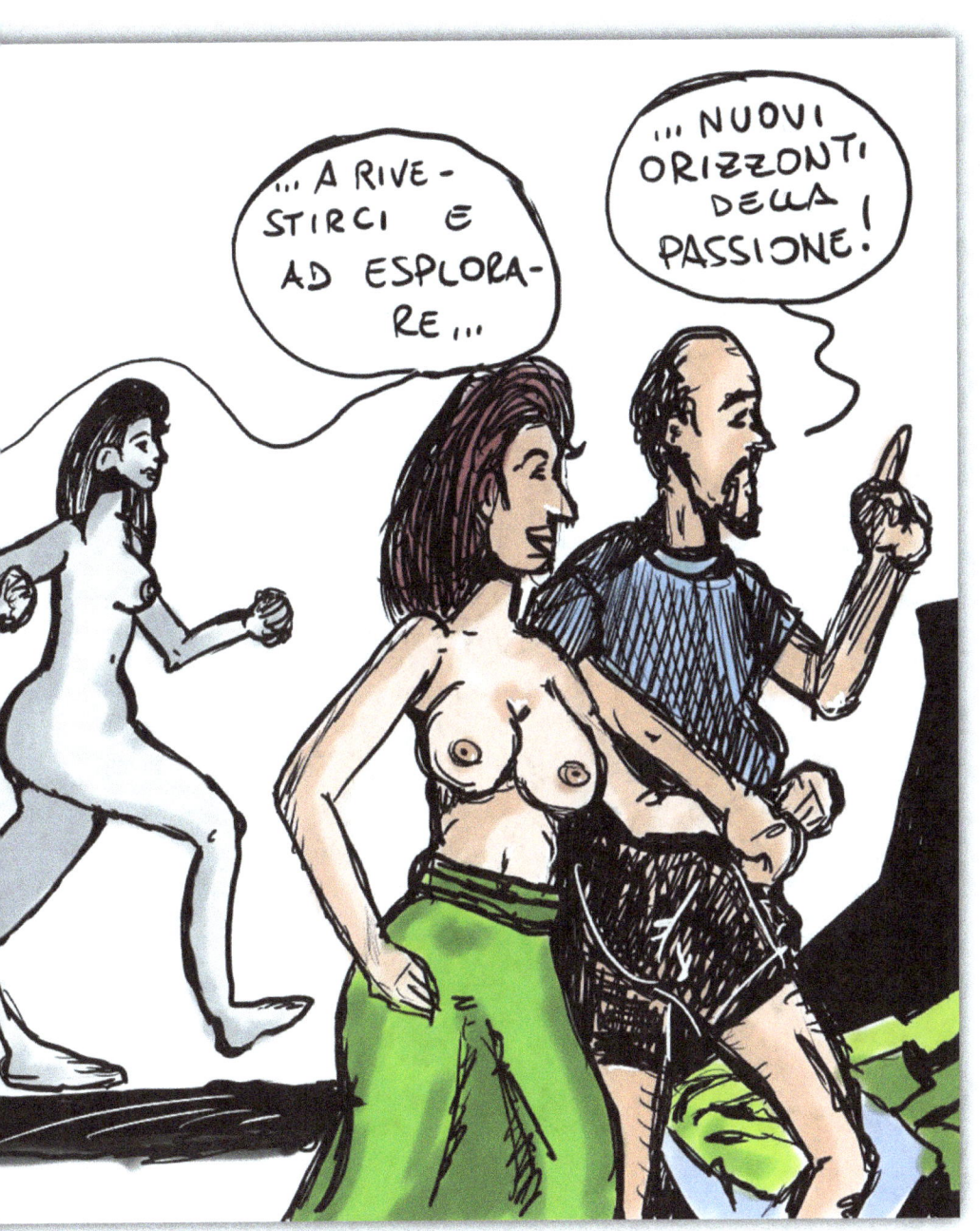

Dal nulla, come un fulmine a ciel sereno, l'artista, nel bel mezzo della raccolta, si disegna un po' incazzato e non le manda certo a dire… "ma sei tu che l'hai mostrata!" penserete titubanti.

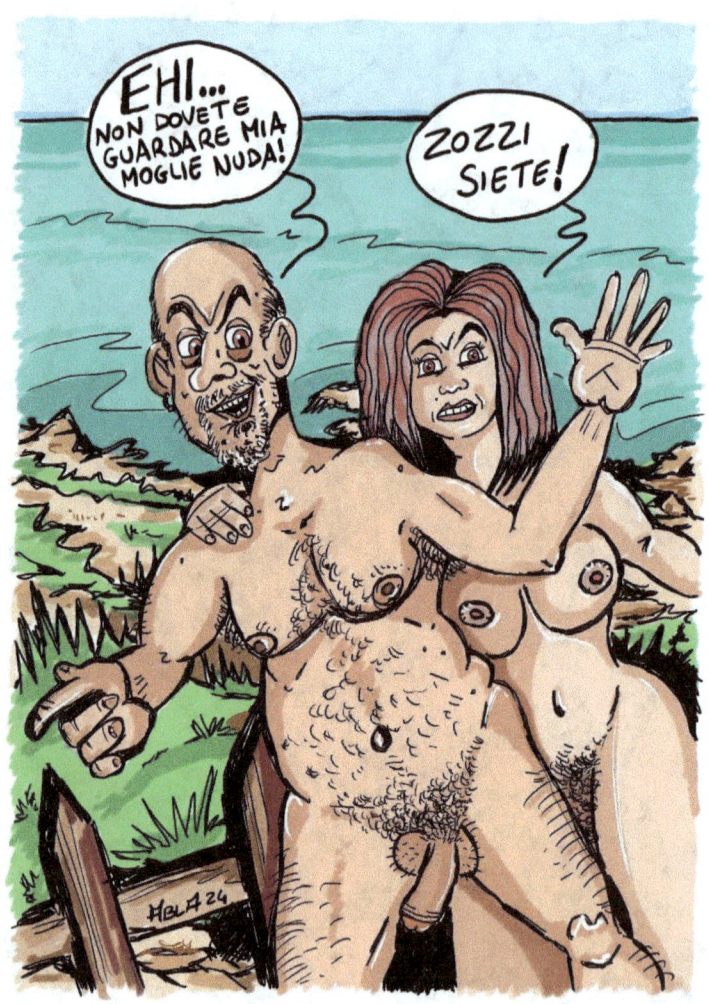

L'ARTISTA INDECISO

AGISCI E RIVESTITI

La seconda parte del viaggio sull'erotic express

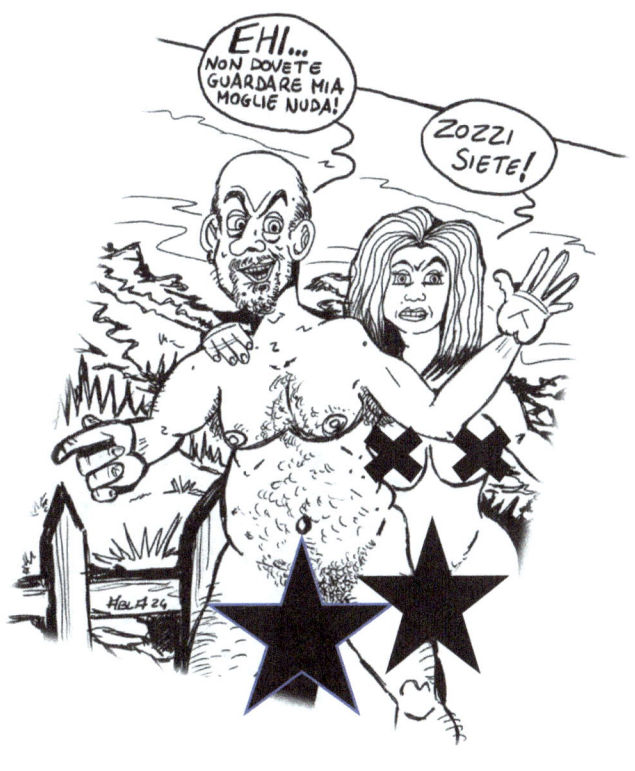

CENSORED>>>>>>>>>>>>

Questa raccolta di illustrazioni erotiche è partita subito a mille.

La nudità si è subito palesata e ho esplorato l'anatomia femminile e maschile nella loro completezza, analizzando la pelle centimetro per centimetro, senza censure.

Non lasciando spazio all'eros velato, nascosto, ho voluto inizialmente fare una rappresentazione quasi pornografica (il limite si assottiglia spesso ma non c'è nulla di male) della musa che mi ha rapito il cuore, spogliandola di tutte le inibizioni e di tutti i vestiti.

Ma c'è ben altro nell'erotismo e credo che lo sappiate.

C'è il "vedo e non vedo", c'è il "vorrei spingermi più in là..." che ci fa desiderare qualcosa che non vediamo, bramiamo.

Ecco, la parte nascosta dell'eros mi ha spinto a realizzare altri disegni in digitale, un po' in bianco e nero e un po' a colori, dove il mio soggetto preferito ma anche qualche altra donna qua e là, viene spogliato un po' alla volta scandagliando le pareti del piacere, non più come accadeva nella prima parte dell'art book dove era "tutto e subito".

Il desiderio è alla base delle prossime illustrazioni erotiche e noi ne prendiamo sempre di più, ma un poco alla volta, a puntate.

Il viaggio per giungere al massimo della spinta erotica è una parte fondamentale delle relazioni tra persone…

… suvvia, sperimentate con me.

KISS SMACK BOOM

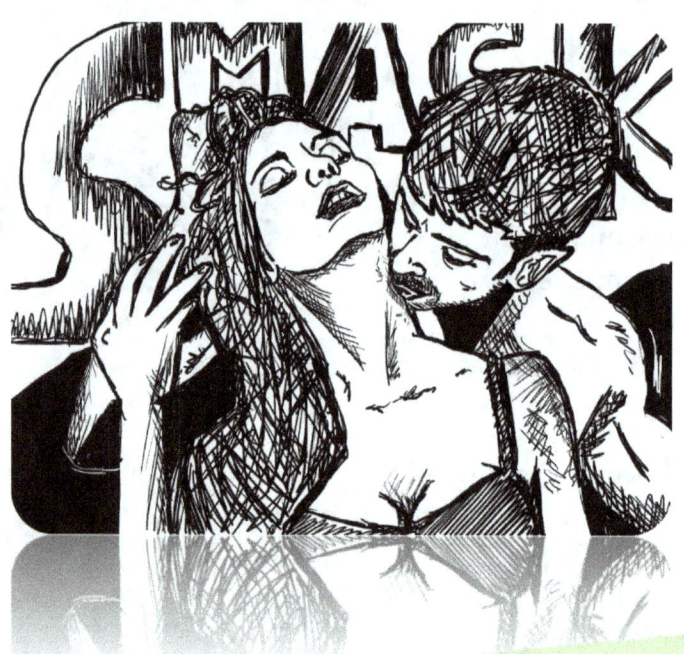

Non vergognatevi mai di amare… e di fare sesso!

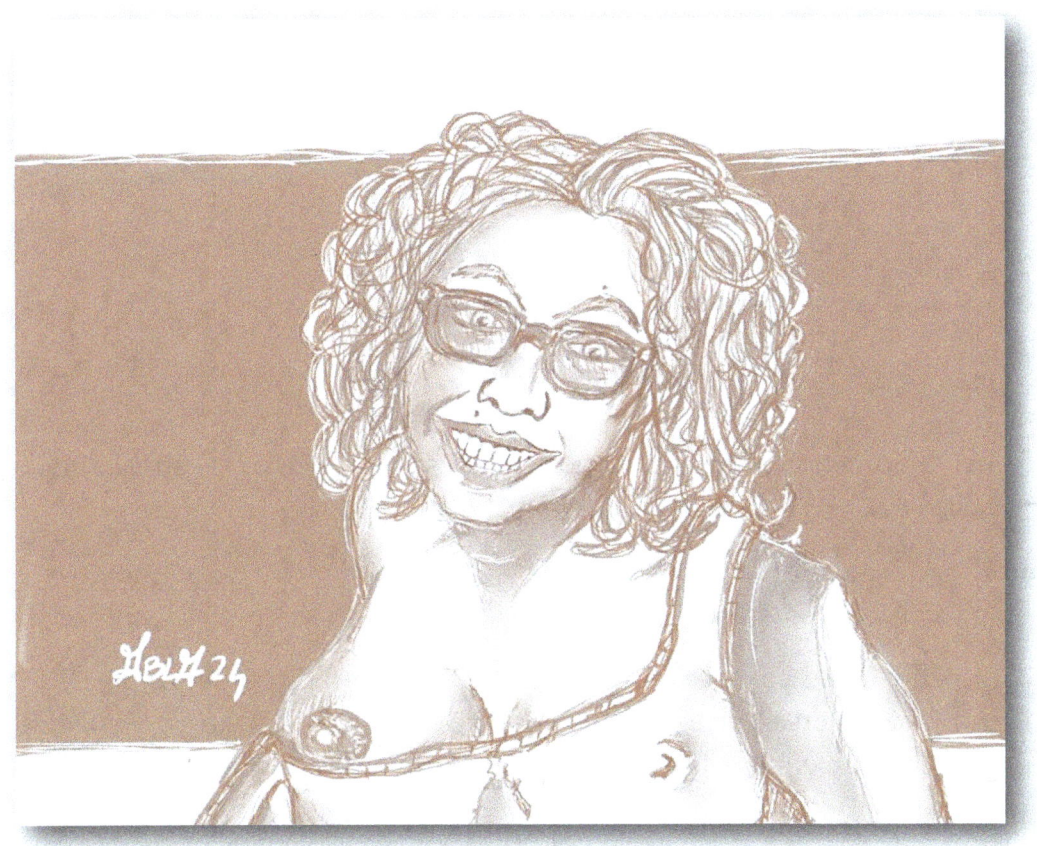

Il brilluccichio dei tuoi occhi quando fai qualcosa che ti piace, l'innocenza infantile di chi sa di essere desiderata, il sorriso che cattura.

OGNI RICCIO UN CAPRICCIO

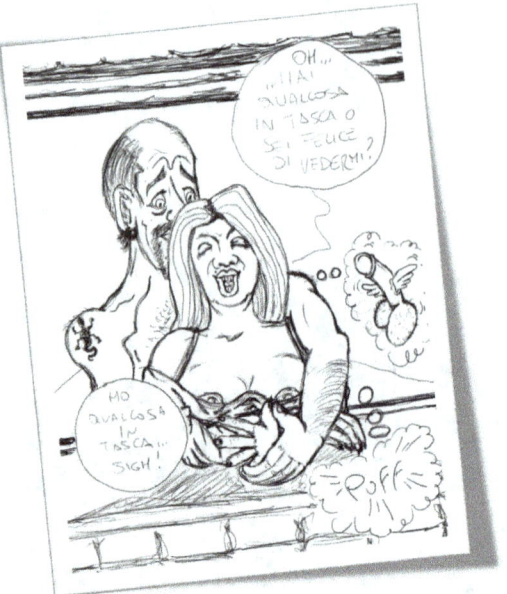

PAUSA CAFFE' (2)

L'umorismo, il fumetto e l'erotismo per me possono camminare benissimo a braccetto nella strada del piacere.

Qui sopra e poi inchiostrata nella pagina seguente, c'è una vignetta dove si prende in giro un po' l'eros di coppia.

Quando disegno qualcosa dal nulla con la tavoletta grafica utilizzo la matita perché devo fare diverse correzioni, quando invece ho una foto o il soggetto davanti, vado direttamente a disegnare inchiostrando a china.

È salutare ridere del sesso, dell'eros tra amanti.

È meraviglioso farsi scappare una risata magari dopo aver fatto l'amore.

No? Non credete?

Provateci, provate a ridere di voi stessi subito dopo aver fatto delle "cosine" con chi desiderate e vedrete che ne guadagnerete in salute e in maggiore affinità.

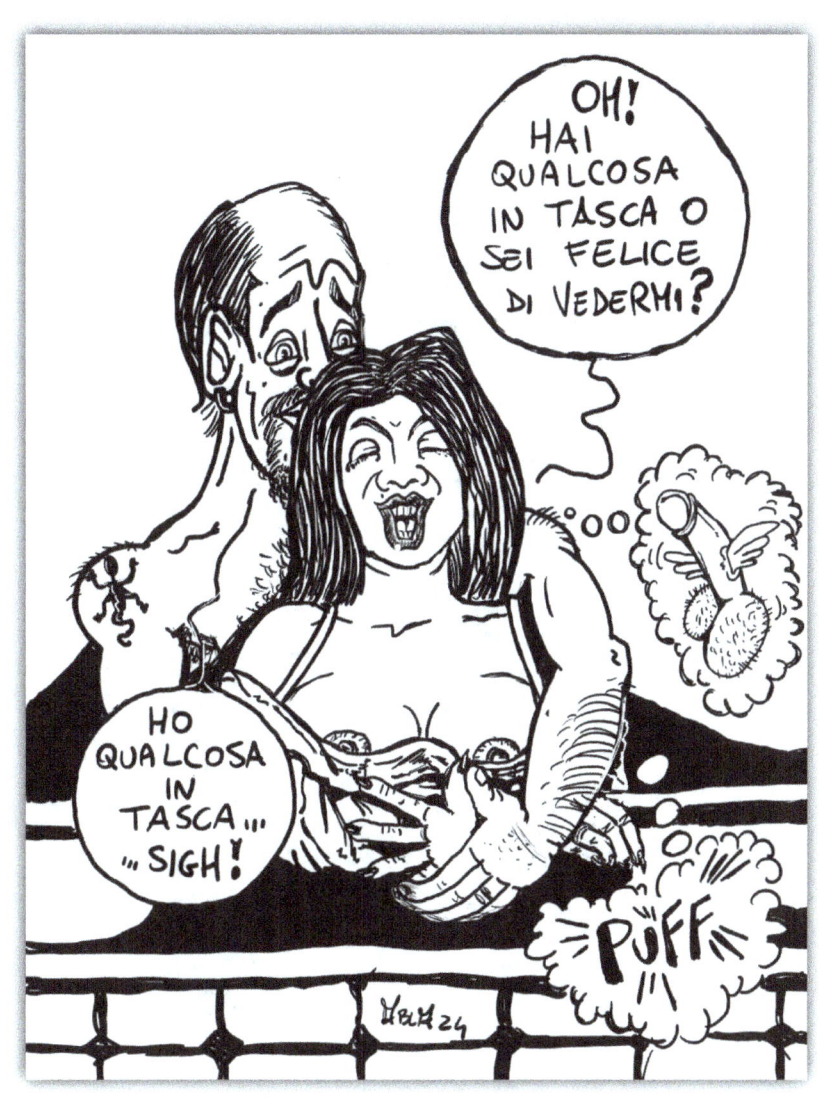

Chi fa sesso e ride campa cent'anni.

QUALCOSA IN TASCA

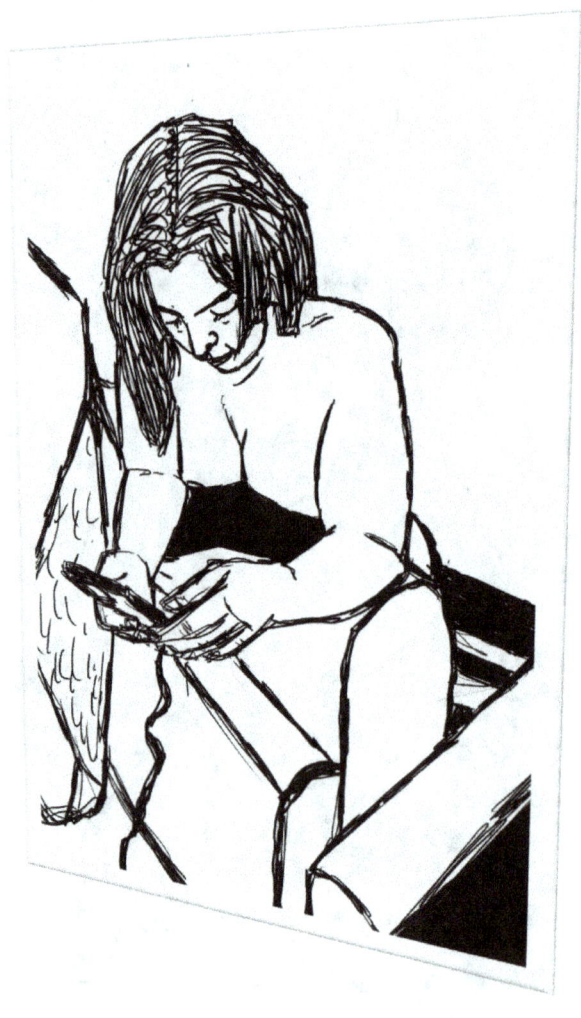

INK al telefonino, senza tatuaggio del geco!

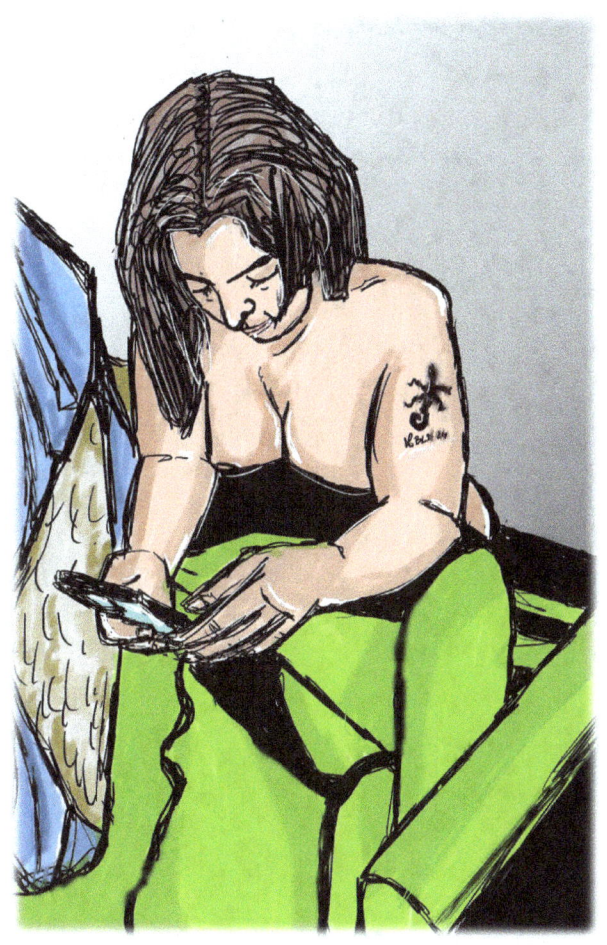

Una donna al telefono e i misteri che può nascondere; ma stai attenta… dietro di te, mia cara.

LEI GUARDA IL TELEFONINO

INK gray-scale di **una donna in attesa**, ho inserito qualche sfumatura acquarellata per dare più profondità all'immagine.

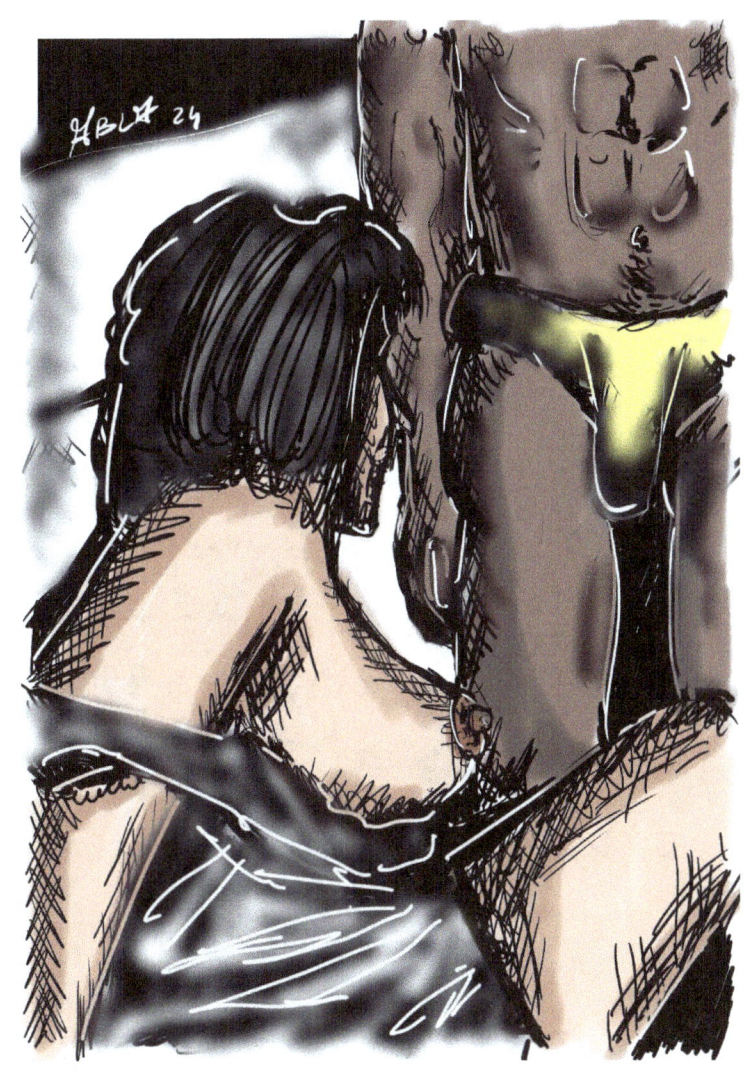

UNA DONNA IN ATTESA
Sporcato, colorato e acquerellato in digitale.
Se attendi vuol dire che mi vuoi.

BOTOX FACE.
Per sperare di rimanere giovani per sempre a volte si compiono delle scelte… sbagliate, tu devi amarti di più.

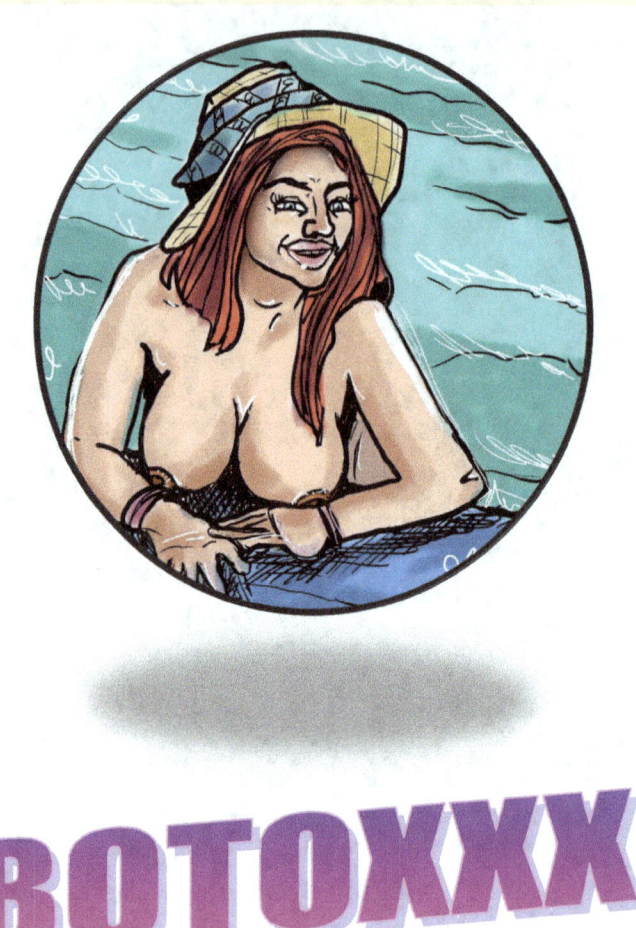

BOTOXXX

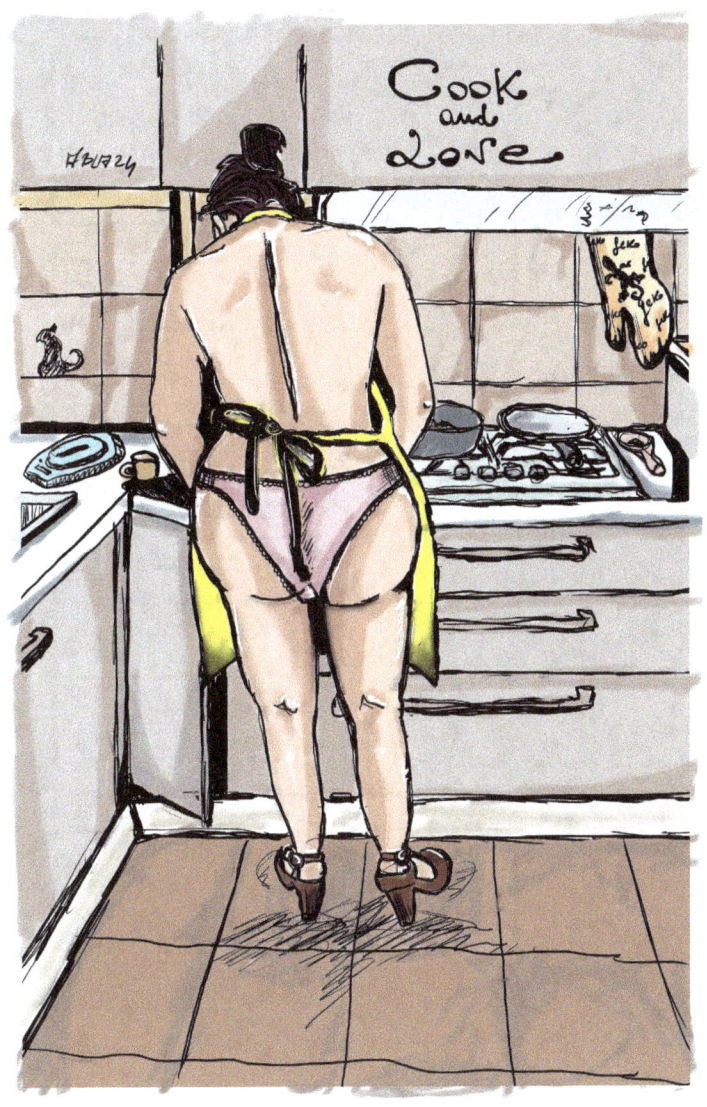

COOK AND LOVE

Quando l'amore fa rima con il sapore, quando un buon cibo ti conquista, quando la cucina si unisce all'erotismo, esplodono i fuochi d'artificio.

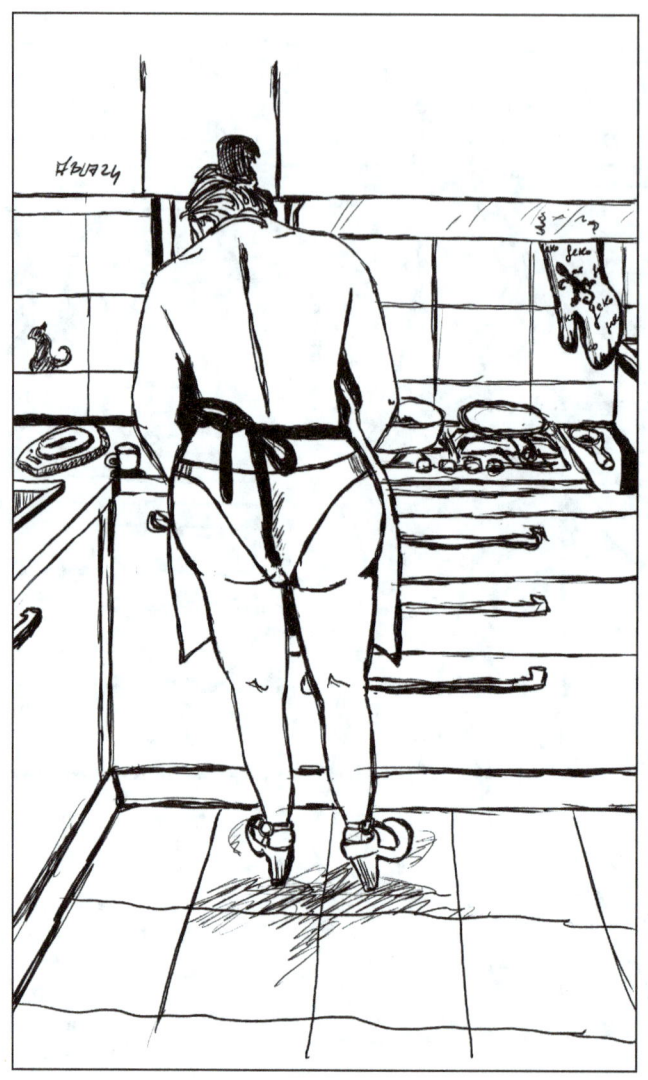

Ink versione linea chiara alla bande dessinée.

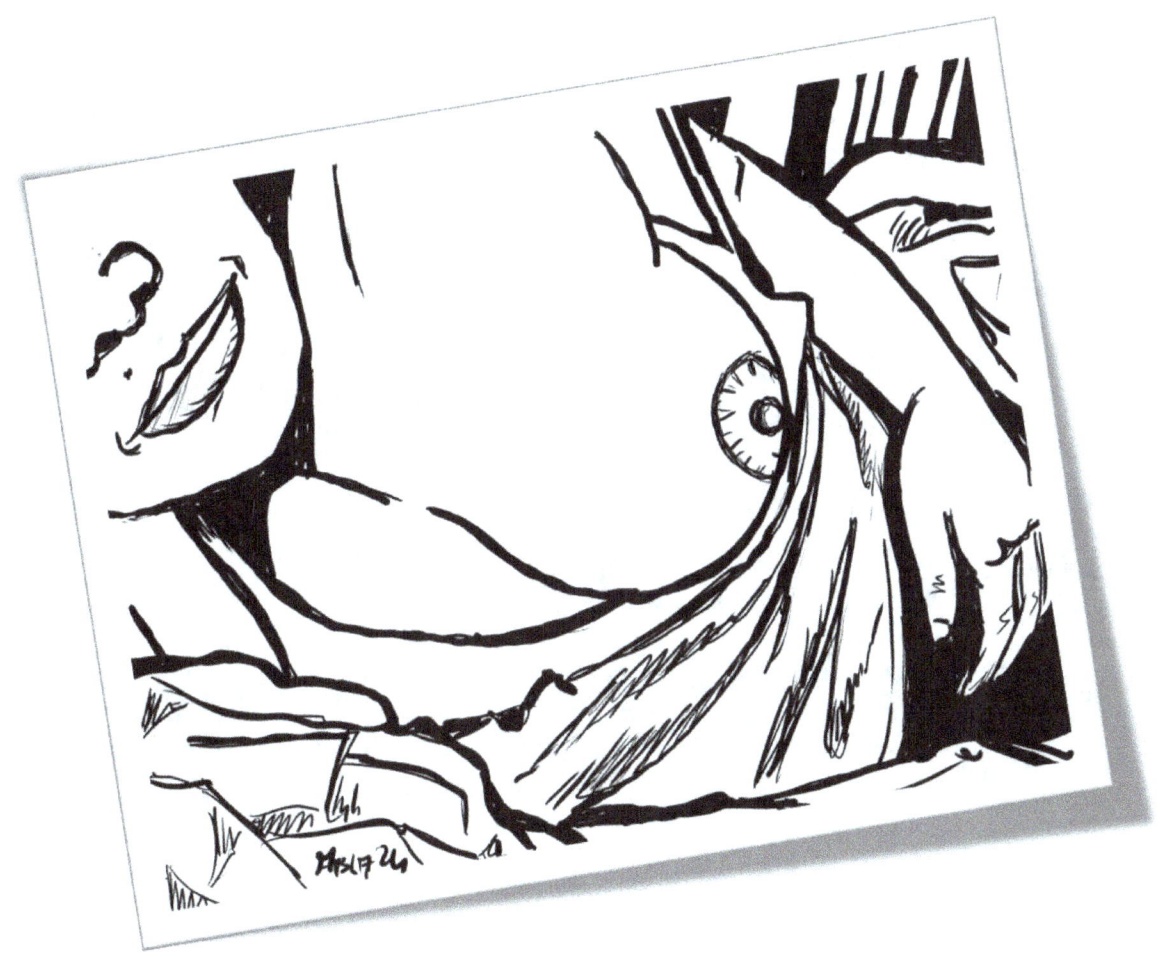

Inchiostrazione veloce in digitale, stile classico.

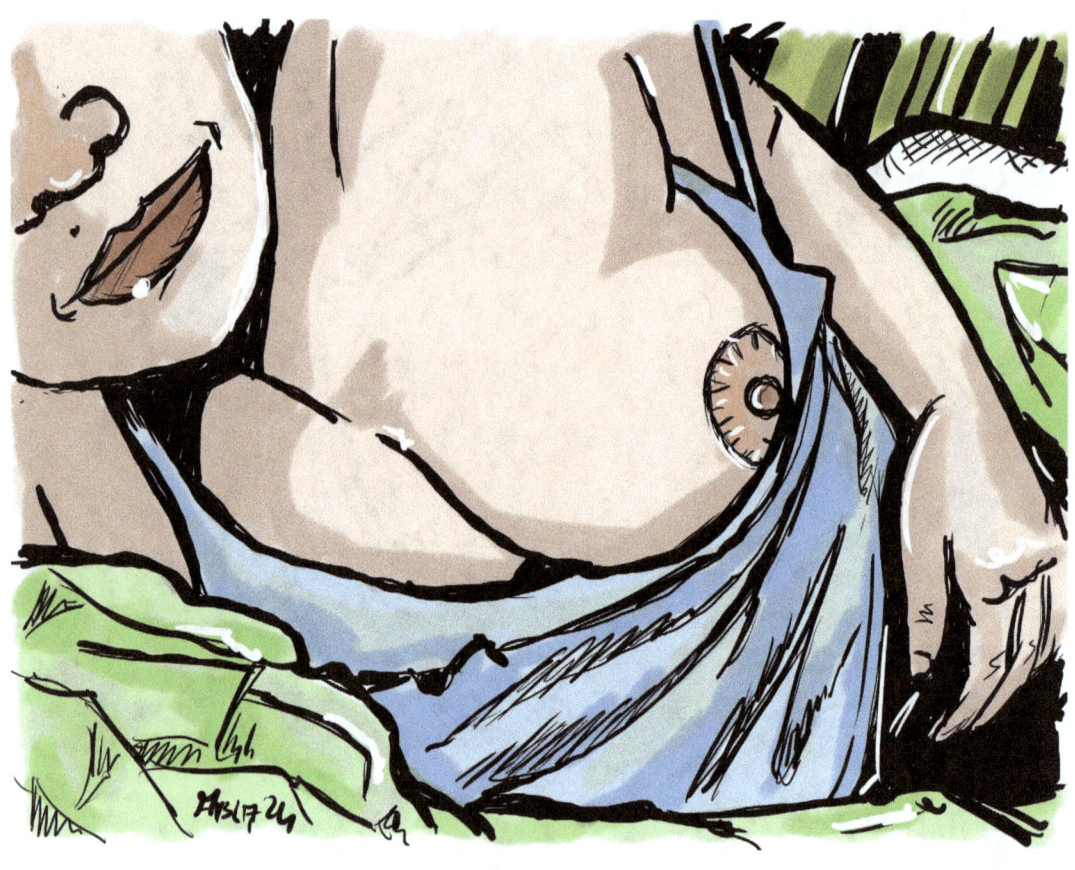

Un leggero sorriso che nasconde il piacere appena ricevuto e il tuo seno in bella vista che promette nuove emozioni.

DONNA INNAMORATA

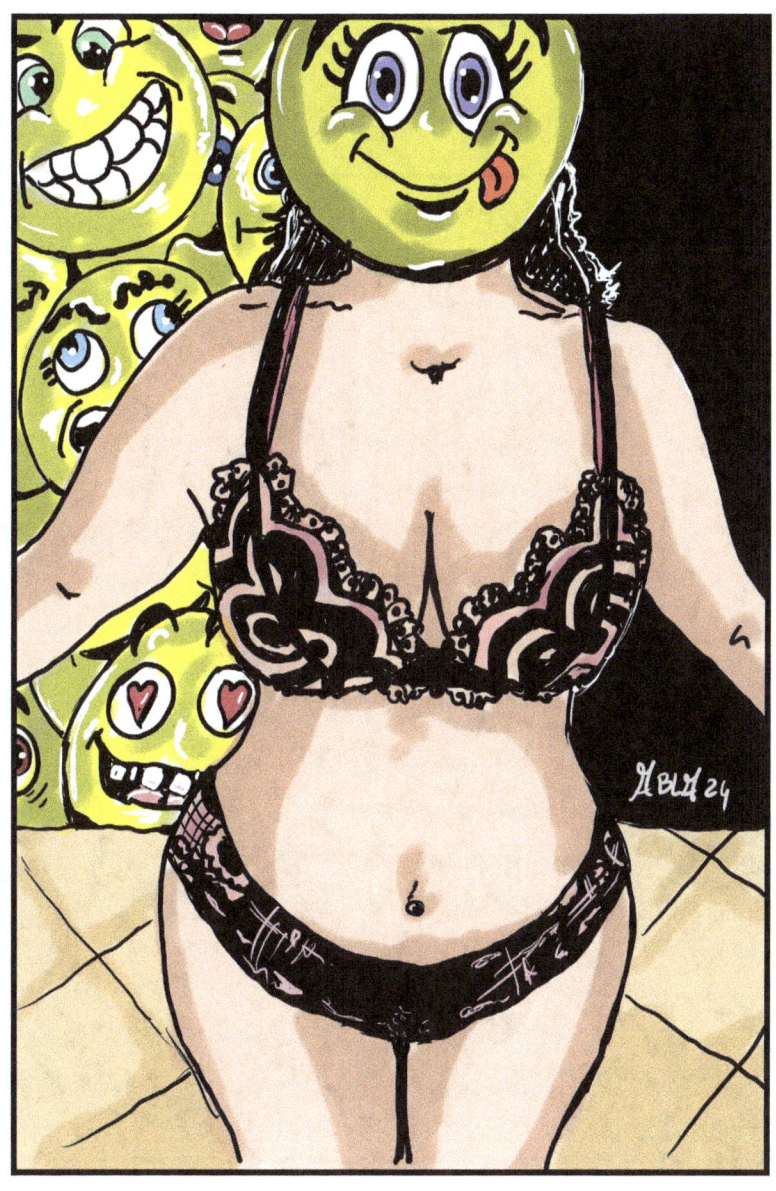

Le emoticon che rappresentano i tuoi stati d'animo… scegli una maschera e lasciati andare.

EMOTICON LINGERIE

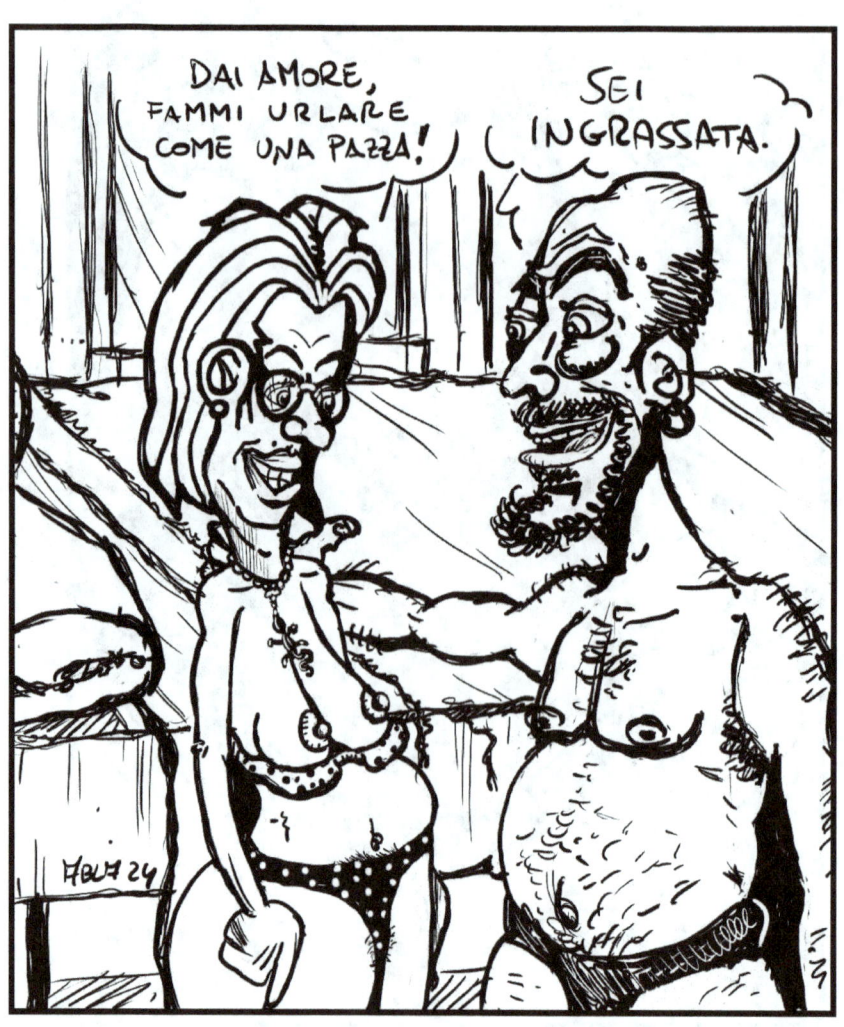

ASPETTATIVE

Cose da non dire alla propria compagna, pena non averla per un mese!

EXTRA

ILLUSTRAZIONI DIGITALI AL DI FUORI DELLA SPECIFICA RACCOLTA

Nell'estate del 2024 mi sono divertito a disegnare alcuni personaggi femminili dei fumetti e anche alcuni maschili contornati da donne.

È un omaggio che faccio al fumetto italiano, alle donne del fumetto italiano, do una mia interpretazione un po' fuori dai canoni classici; c'è anche un po' di erotismo per chi lo sa vedere, perché chi ha creato queste donne di carta non ha risparmiato sul loro essere sexy.

Naturalmente i copyright sono degli specifici citati editori.

Ne ho fatte versioni a china e versioni a colori, scegliete voi quale vi aggrada di più e se vi va, visto che siamo in un mondo social, scrivetemi un commento su Facebook o su Instagram dove troverete la pagina **lerotiquecasalingo** by ABLA.

Per arricchire questa raccolta, ho voluto mettere alcuni disegni che ho realizzato gli anni scorsi, non propriamente erotici.

Nel 2020 avevo in mente un nuovo graphic novel che chissà se vedrà mai la luce in libreria… ho messo qualche illustrazione che non era venuta male.

E se vi sembra che sia finita qui, vi sbagliate perché l'erotismo vive anche di parole, quelle parole che vi fanno immaginare la scena che vi viene descritta.
Alla fine di questo portfolio di miei disegni, lascio spazio ad Alessio Blasetti lo scrittore, che ci presenta alcuni estratti un po' osé estrapolati dai suoi libri.

<div style="text-align: right;">ABLA</div>

> Le donne del fumetto italiano sono sensuali, incredibilmente erotiche e poi sono cazzutissime, non mollano mai!

SAMUEL STERN con due donne che lo vorrebbero ma pare che lui abbia altro a cui pensare… forse ad un'apocalisse interiore? Nella versione a colori (pagina successiva) si può intuire che Samuel sia un po' posseduto.

- Samuel Stern è un personaggio della **Bugs comics** © -

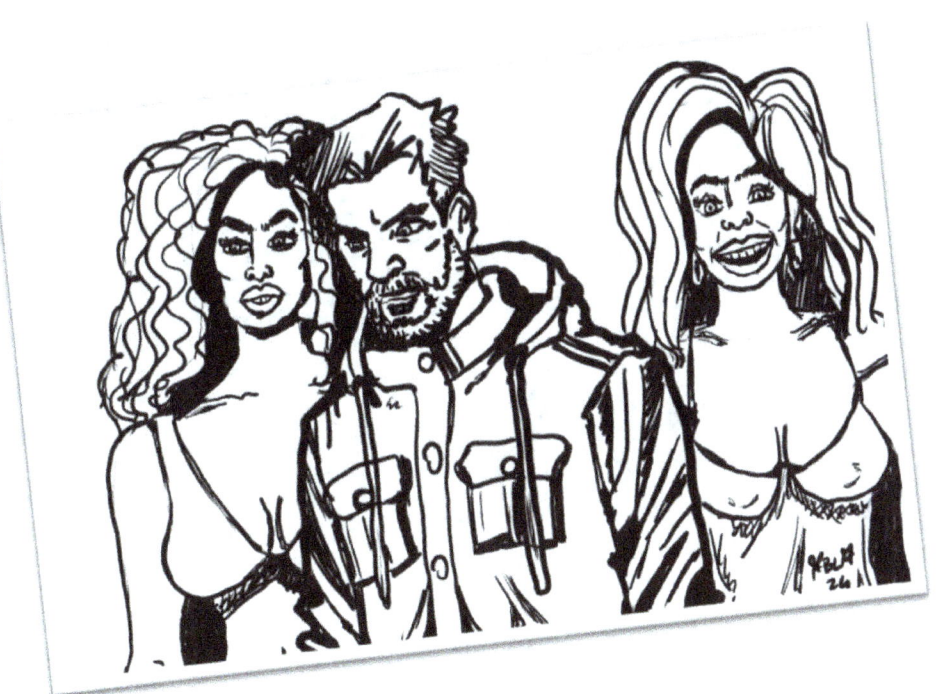

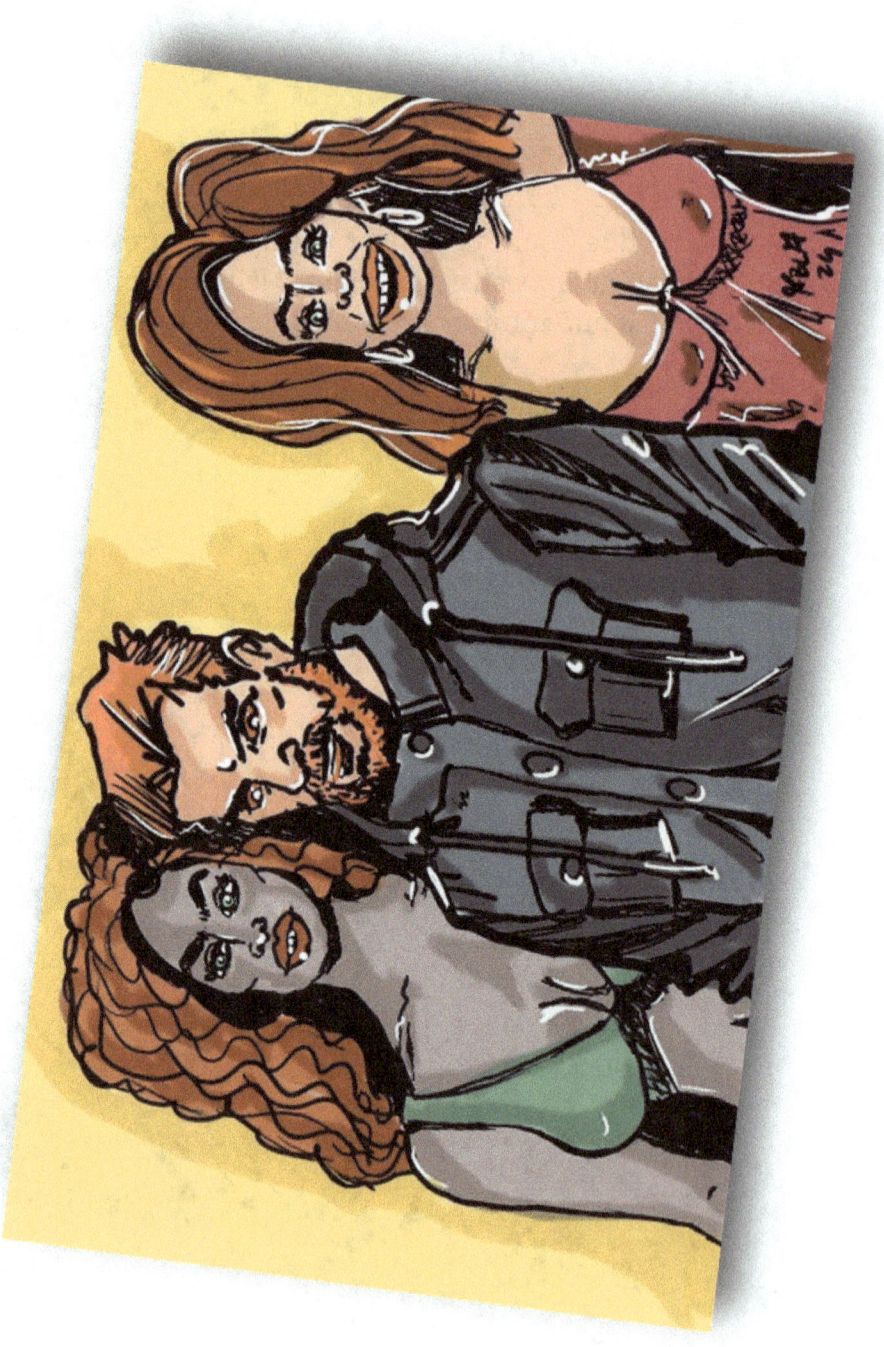

LESLIE di **CONTRONATURA** (graphic novel in 3 volumi di © Mirka Andolfo) insieme a **JULIA** (al centro) nota criminologa della © Sergio Bonelli Editore e **LEGS WEAVER**, compagna di avventure fantascientifiche di Nathan Never © Sergio Bonelli editore).

Versione cartolina seppiata di **EROINE**

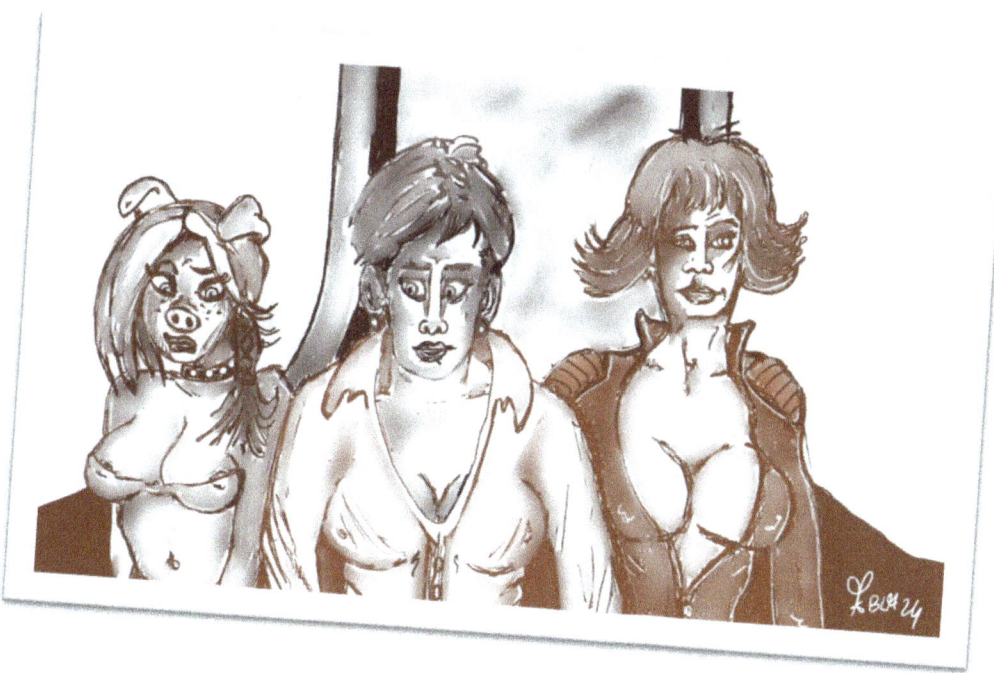

EROINE

Personaggi della

© PANINI COMICS

© MIRKA ANDOLFO.

© SERGIO BONELLI EDITORE

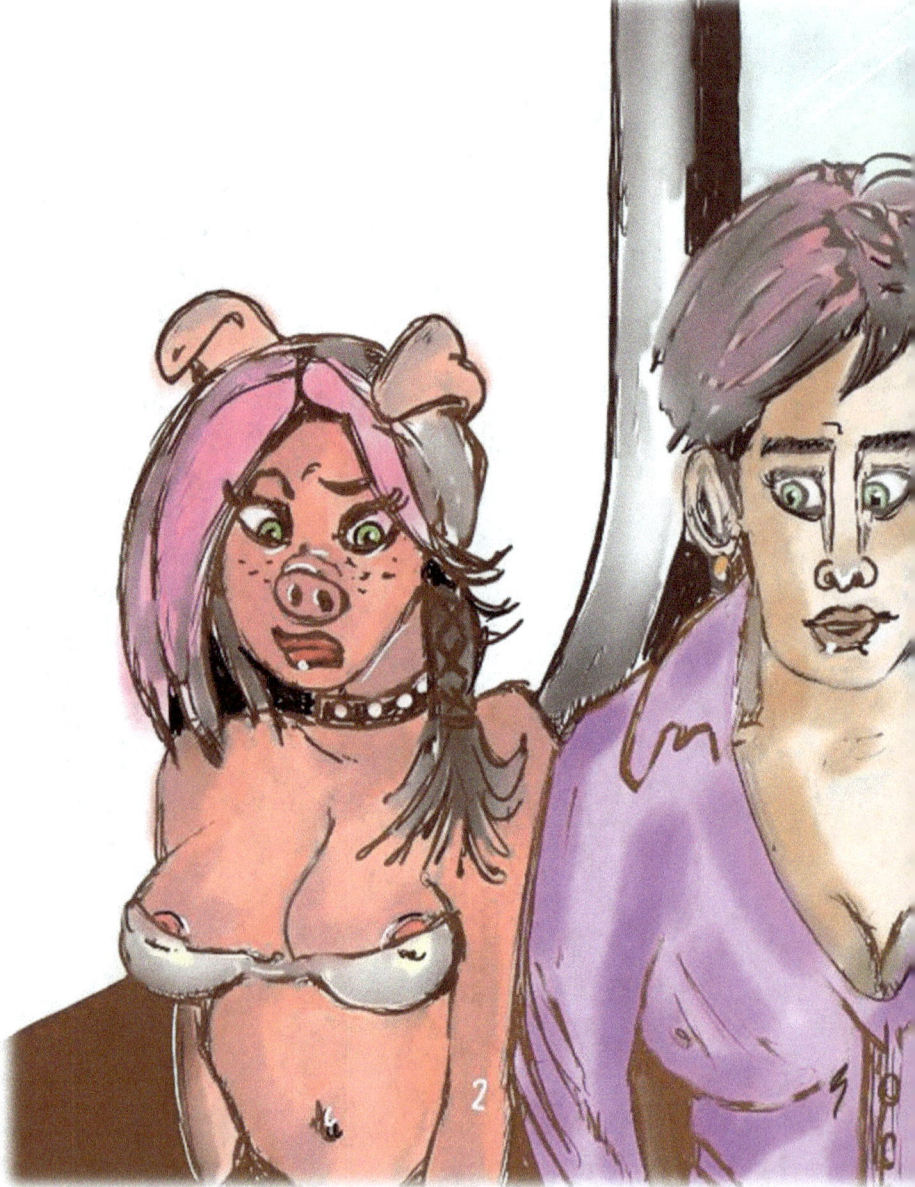

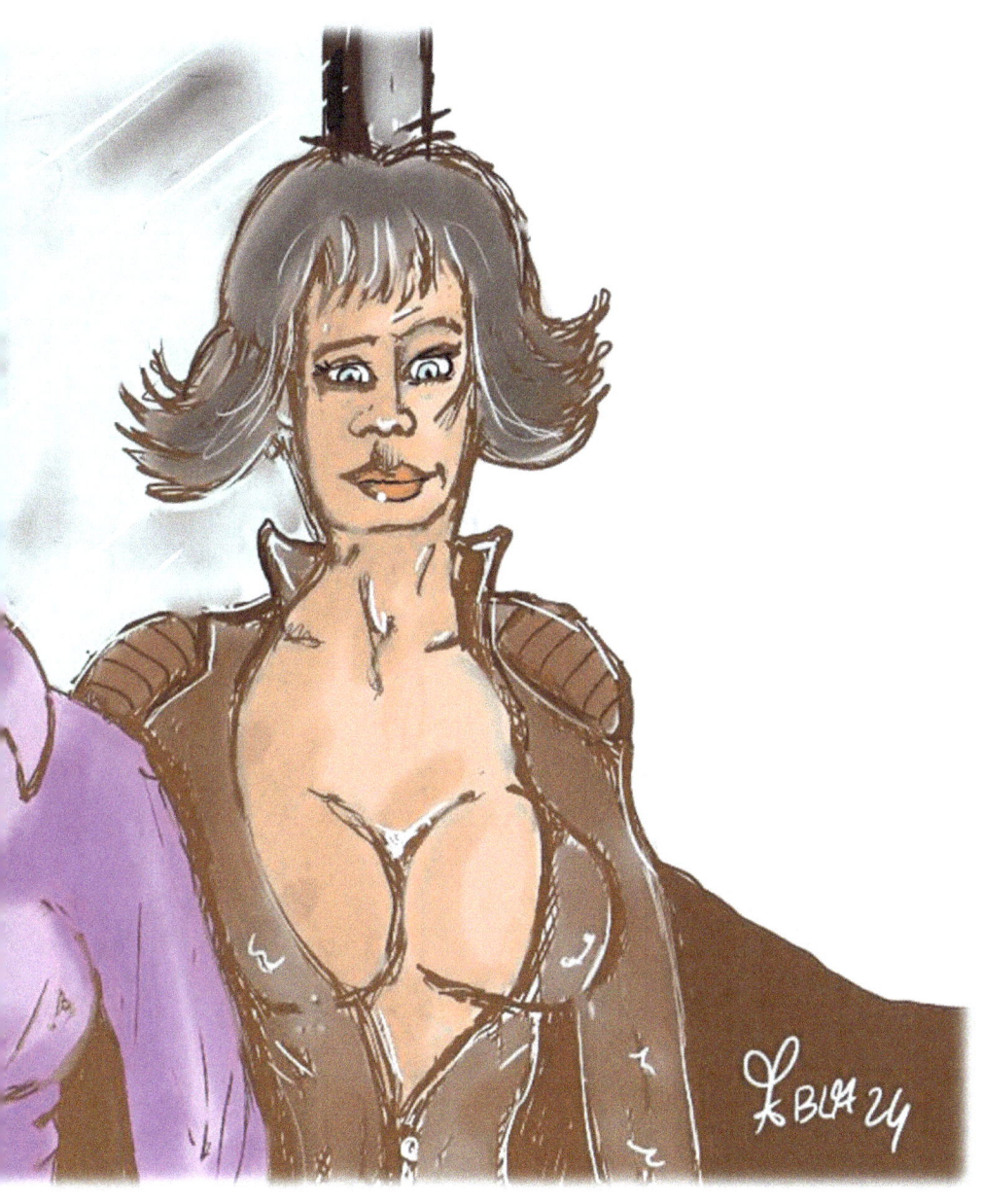

Ognuna con i propri pensieri, ognuna col proprio modo di essere sensuale e forte.

Versione cartolina acquerellata di **EROINE.**

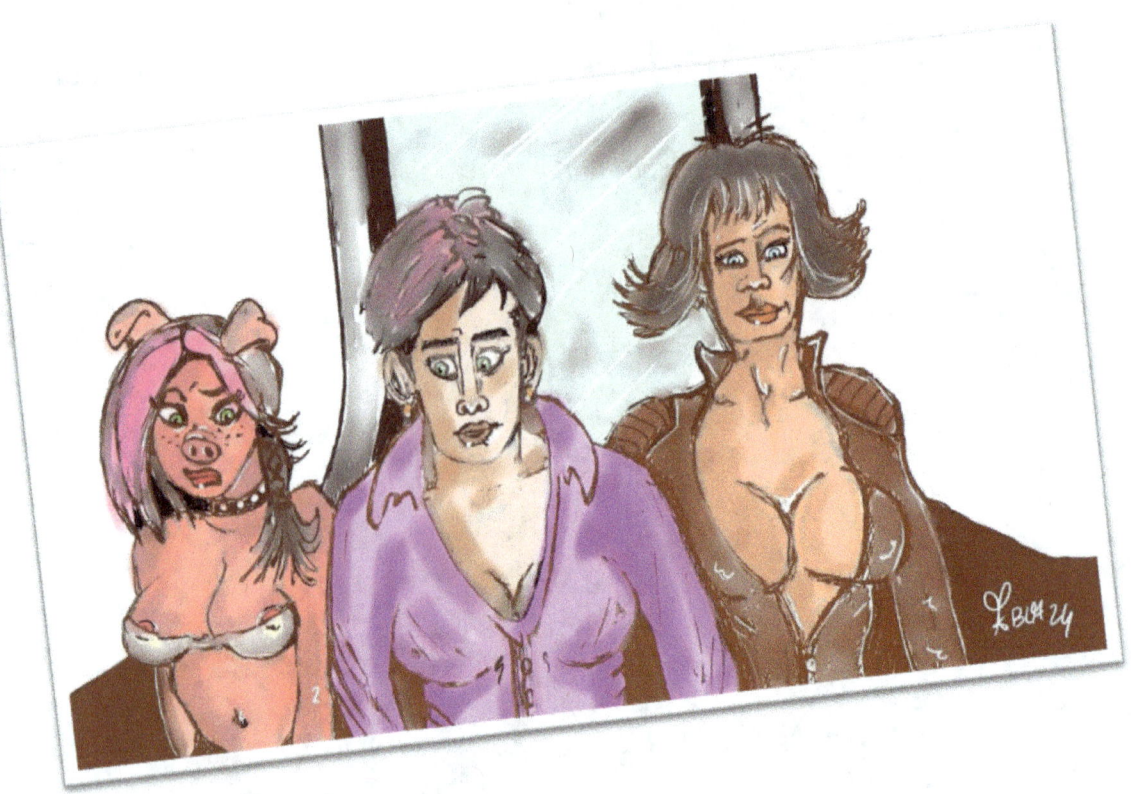

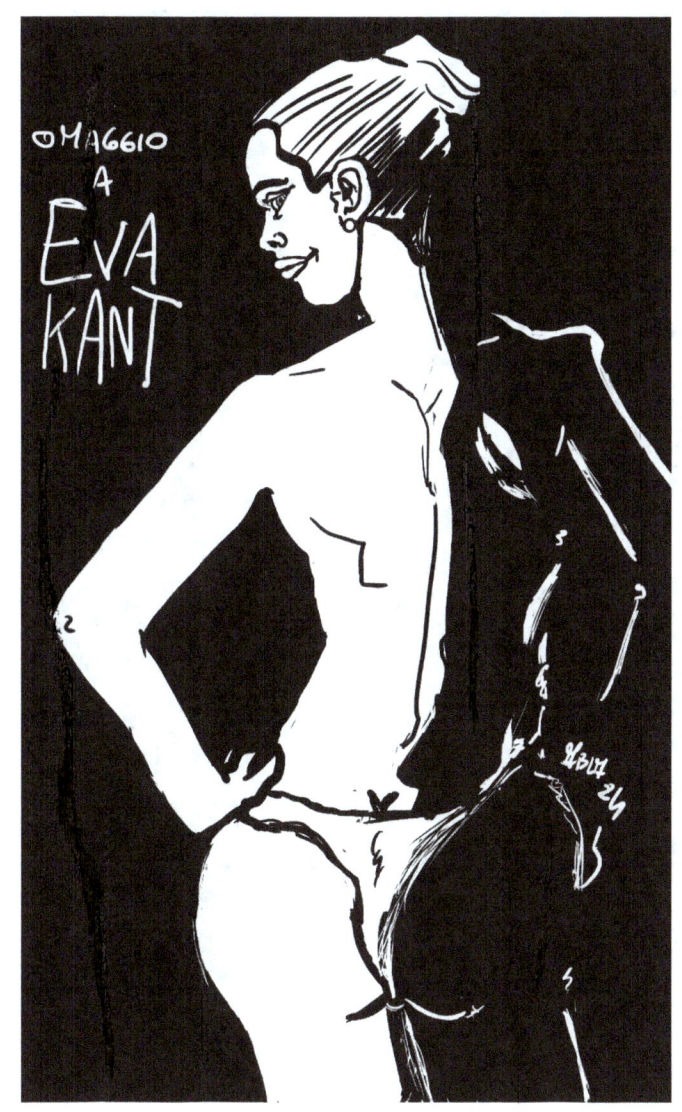

© Astorina

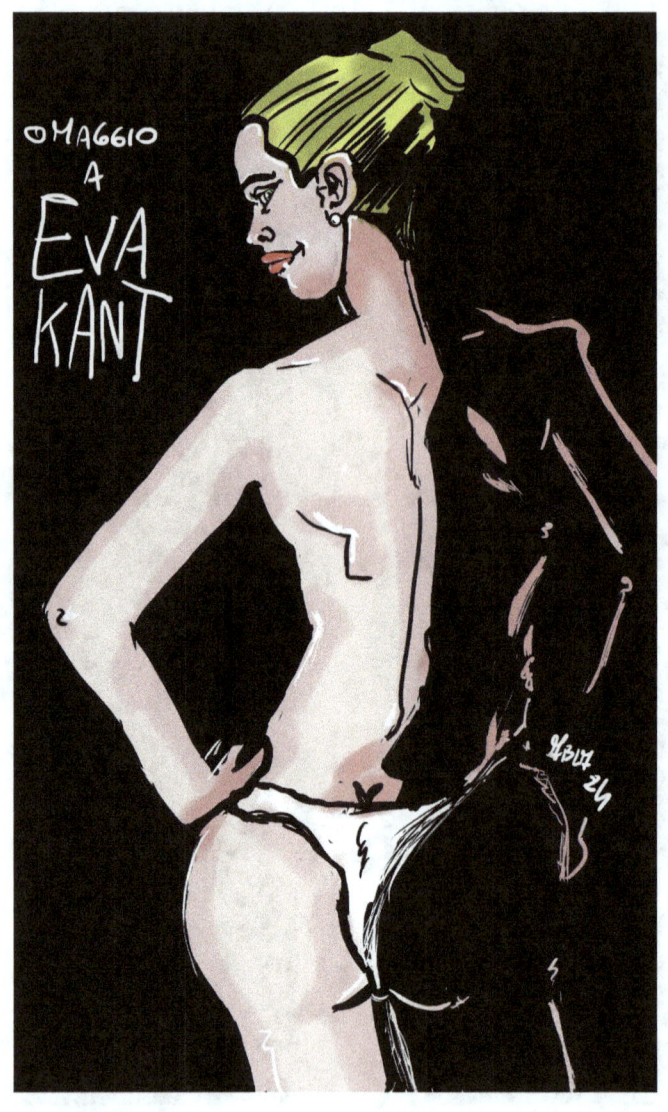

Una delle donne dei fumetti più cazzute che siano mai state create: **EVA KANT.**
Dal classico noir **DIABOLIK** © Astorina

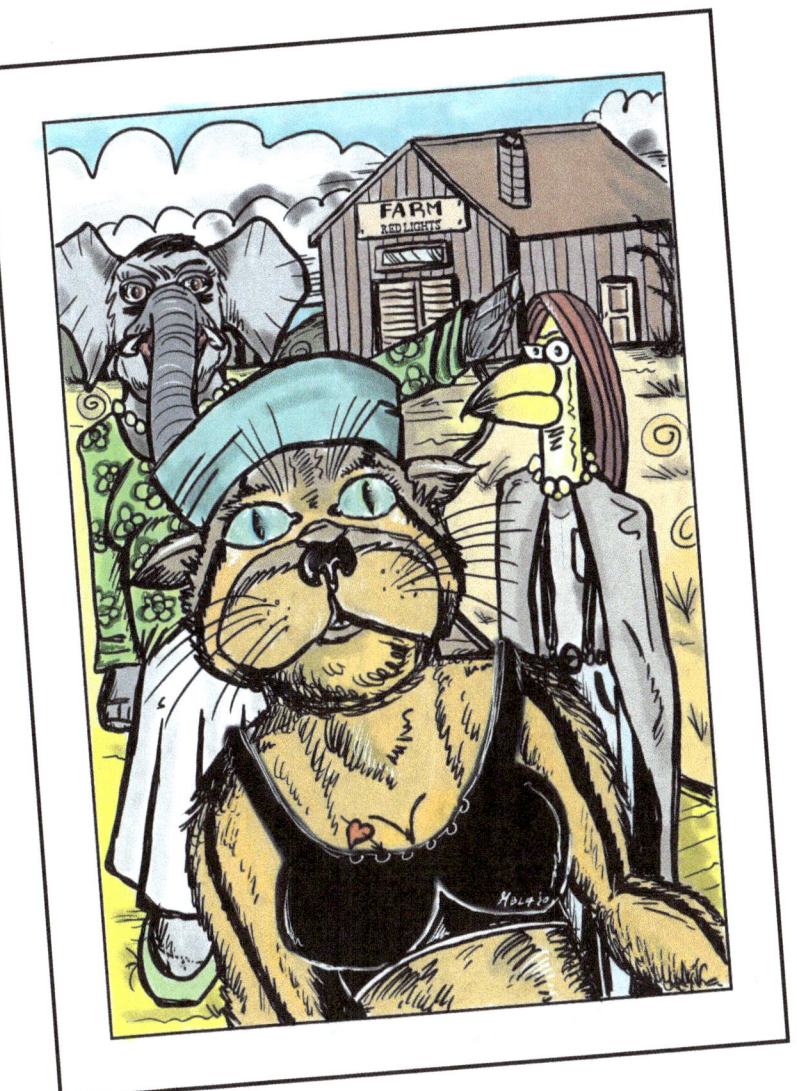

GATTINA PENNY ©ABLA

In alto la versione a colori di una vignetta poi tagliata dalla storia non ancora conclusa di **ANIMALIA,** nella pagina successiva c'è anche il testo.
Volevo creare un mondo zoomorfo dove un essere umano vi finiva dentro per sbaglio e si innamorava di Penny.
Volevo creare un **Animalia Universe.**
Magari un giorno finirò questo progetto.

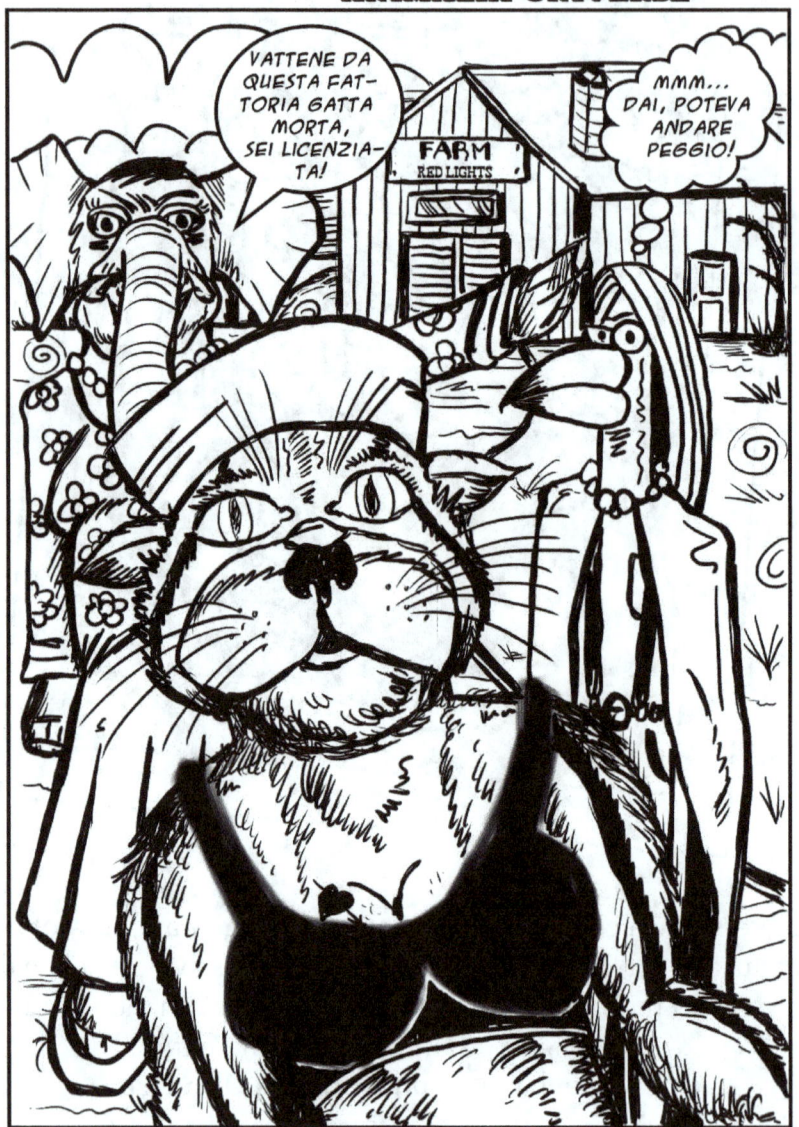

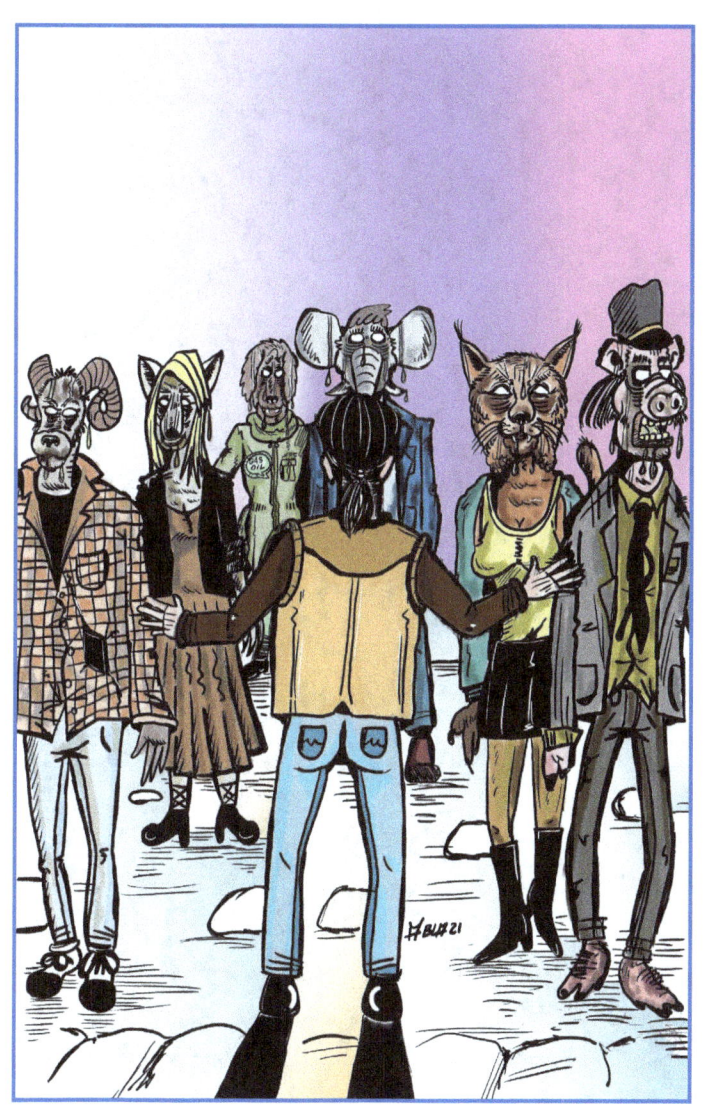

ALEX © ABLA

Alex è l'essere umano che finisce, attraverso un varco spazio-temporale, nella dimensione di Animalia dove gli abitanti sono animali umanizzati. Questi si trasformano in zombie al suo arrivo poiché porta con sé un virus. Questa è su per giù la trama, modificabile naturalmente fino alla fine.

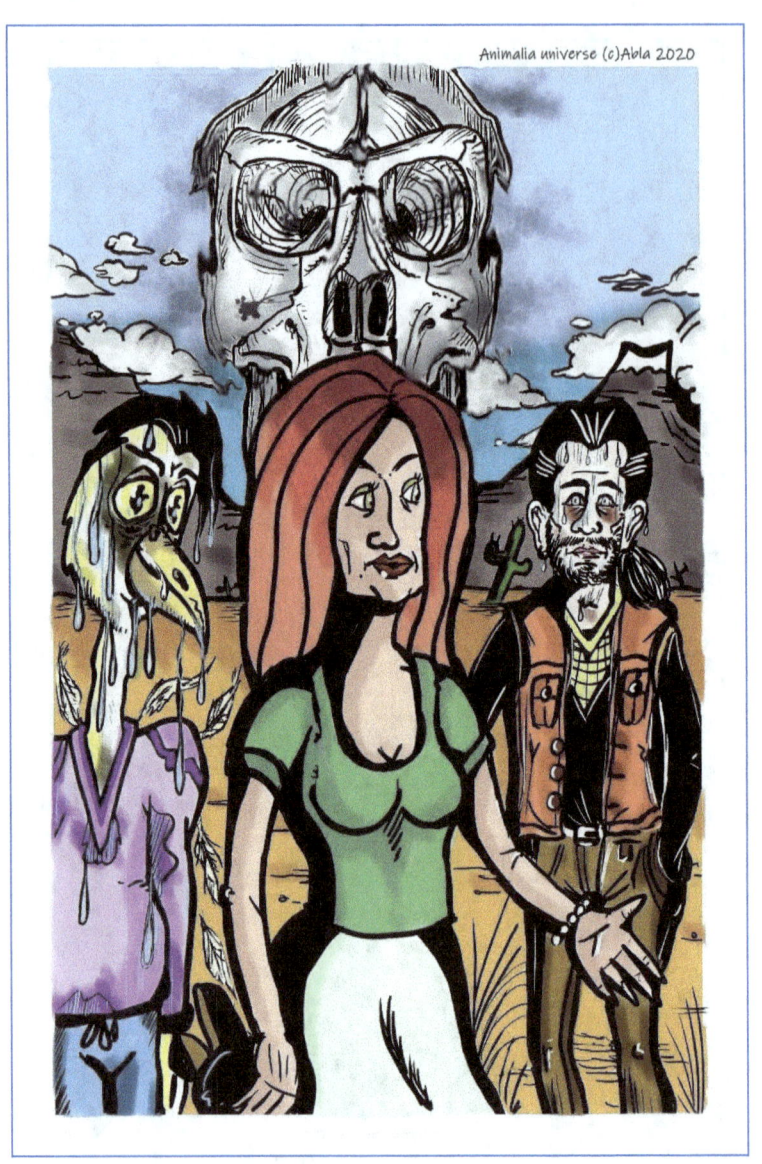

CHLOE © ABLA

Chloe è la ragazza che vorrebbe aiutare Alex a scappare dal boss della mala di Detroit e che lo segue fino alla dimensione di Animalia.

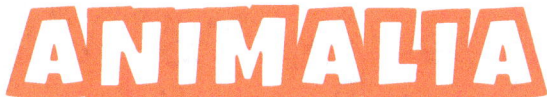

Una storia infinita

ANIMALIA è un progetto fermo dal 2022, ne ho realizzate 24 tavole, cioè la prima di 6 parti è conclusa; vorrei trovare il tempo per finirlo e nella vita non si può mai sapere... ve ne lascio un'anteprima di 3 tavole qui in questa raccolta di disegni, per proseguire questo viaggio che è partito con l'erotismo hard, ha attraversato l'erotismo più soft, si sofferma adesso sul fantasy-western e infine giungerà al capolinea con la letteratura erotica... per tornare dove tutto è cominciato.

Sceneggiatura tavola 1:

1) Esterno. Notte. Villa di un boss della malavita di Detroit. Piuttosto buio.
2) Interno della villa, Alex con la torcia in mano entra in una stanza/museo dove ci sono bacheche e vetrine piene di oggetti di valore.
3) Primo piano di Alex che prende una pietra a forma di stella all'interno di una vetrina.
4) Piano americano di Alex che inserisce la pietra nel suo zaino.
5) Alex, figura intera, con la torcia accesa se ne va.
6) Primo piano stupito di Alex che ha visto qualcos'altro all'interno della stanza.

STILL UNBROKEN (LYNYRD SKYNYRD)

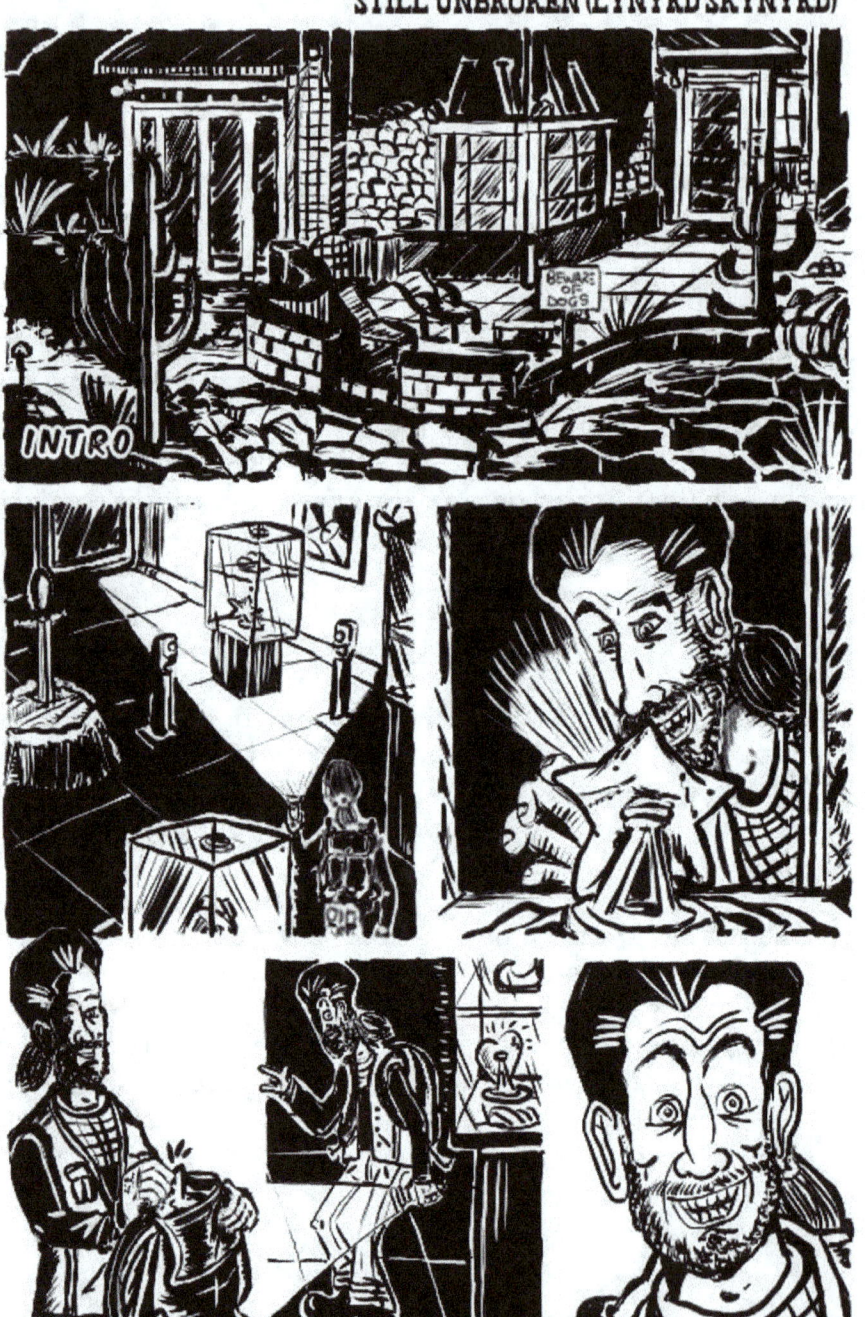

ANIMALIA

Sceneggiatura tavola 2:

7) Primissimo piano degli occhi sgranati di Alex. Davanti a lui c'è una pietra a forma di cuore che brilla come fosse una lampada accesa.
8) Alex visto di spalle che prende la roccia a forma di cuore dalla vetrina.
 ALEX: "Wow che bella! La regalerò a mio figlio."
9) Campo medio. Alex, con la torcia accesa si dirige verso la porta di uscita con la refurtiva al sicuro nel suo zaino. La scena è illuminata solo dalla luce della sua torcia, intorno buio.
10) Alex, figura intera, si trova davanti 3 dobermann non proprio calmi. I cani gli ringhiano contro. Alex con la faccia spaventatissima lascia cadere la torcia. La stanza è illuminata, c'è la luce accesa.
 ALEX:" Ehilà cuccioli, avete fame? Se fate silenzio, vi porto fuori a cena, ok?"
11) Alex di spalle. Si vedono i musi dei cani che sbavano in direzione del nostro sfortunato protagonista. ONOMATOPEE: Grrr… grrr.

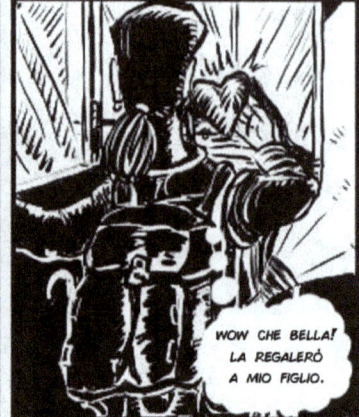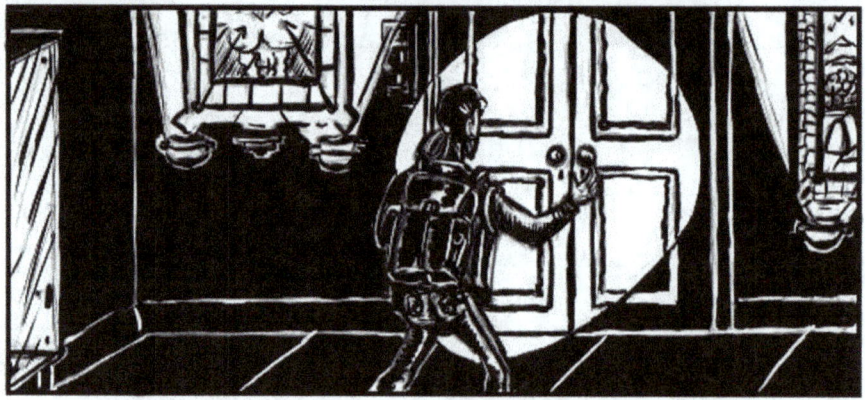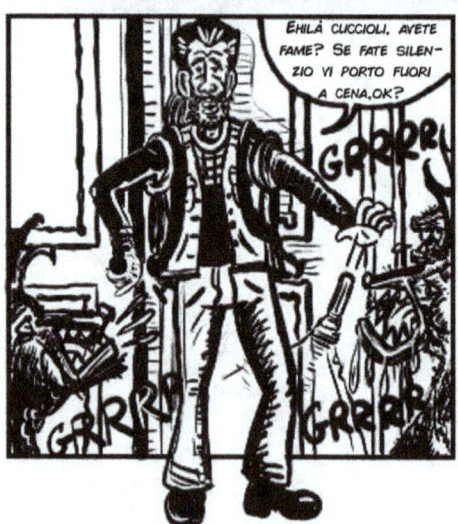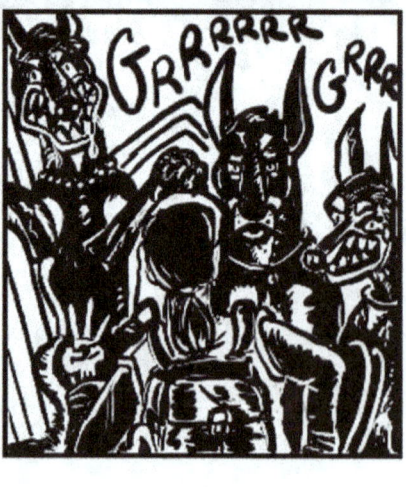

ANIMALIA

Sceneggiatura tavola 3:

12) Dettaglio della mano di Alex che ruota la maniglia rotonda della porta dietro di lui, quella da dove è arrivato. ONOMATOPEA. TLAC.
13) Alex corre via dai cani che gli ringhiano dietro e abbaiano, è nella stanza con le bacheche e le vetrine, si dirige verso un'altra via di uscita. Buio, l'illuminazione è data solo dal telefonino con la torcia accesa. ONOMATOPEE: Grrr… woof.
14) Campo deformato. Mezzo busto di Alex con il braccio destro in avanti che afferra la maniglia di una porta, dietro i cani ringhiano e abbaiano. Al solito.
 ALEX: "Per i calzari di Ermes! Com'è che a Tom Cruise in Mission Impossible va sempre tutto bene?"
 ONOMATOPEE: Woof… grrr…
15) Alex, piano americano, chiude una porta a vetri dietro di sé, ansimando. Si mette a mò di croce a protezione della porta. ONMATOPEE: ANF… GRRRR (da dietro la porta).
16) Alex di spalle, figura intera, si muove verso l'uscita. Siamo all'ingresso della villa. La luce è accesa, infatti Alex ne rimane un po' stupito, ma non più di tanto poi. Sulla sx una statua egizia.
 ALEX: "Ecco l'uscita. Ma la luce era accesa anche prima? Eh eh… a chi lo sto chiedendo?"

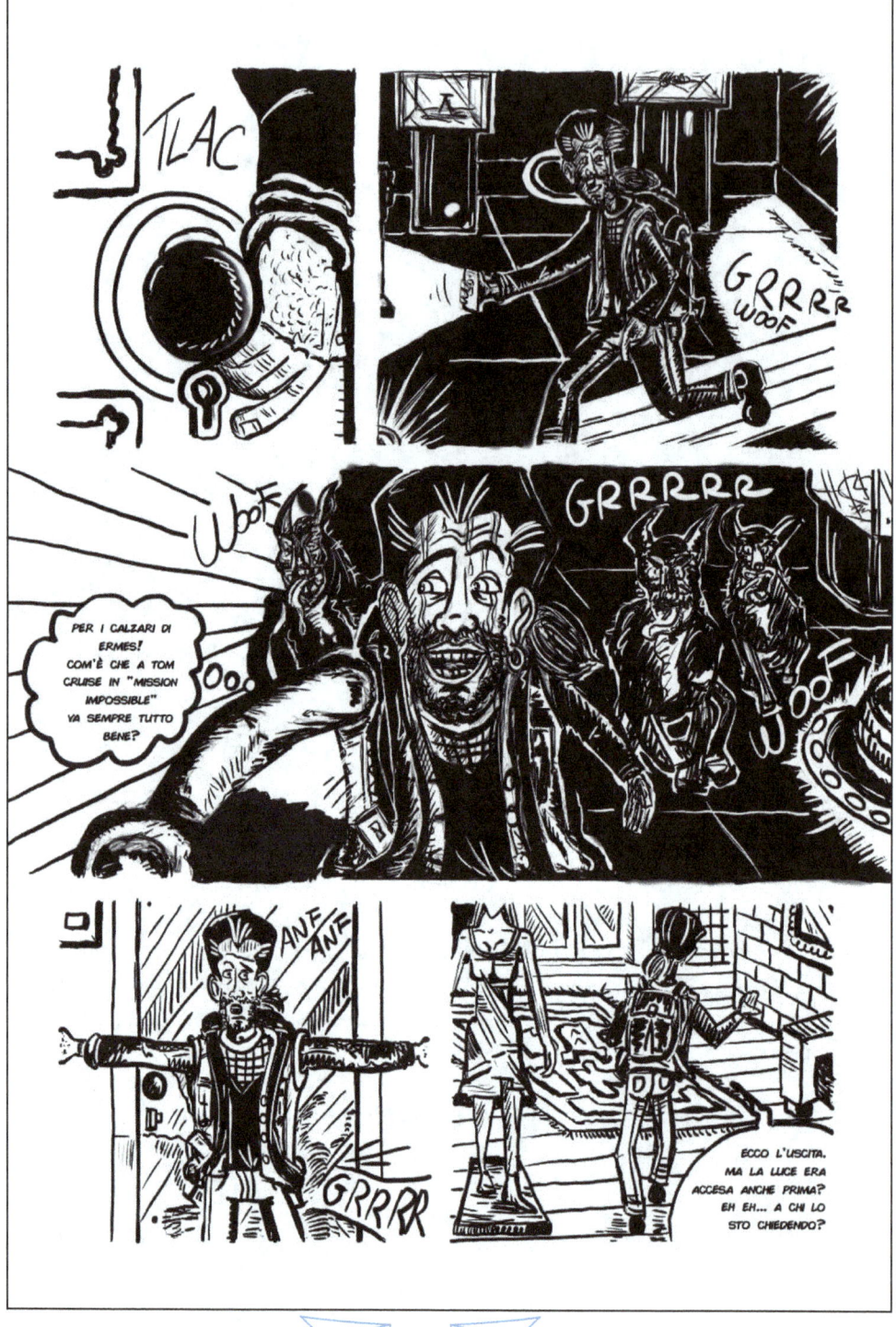

L'erotismo è sempre stato presente nella mia scrittura.
Nella scrittura non uso il mio pseudonimo artistico e sono senza filtri, posso scrivere di cose anche molto intime e non ho paura di spogliarmi, in questo caso simbolicamente.

Vi presento qualche capitolo "erotico" estratto dal mio primo romanzo: Nessuna fermata intermedia, dal mio secondo romanzo: La doppia A, e da L'uomo stropicciato, il mio ultimo romanzo, uscito nel 2023.

Buona lettura.

<div align="right">Alessio Blasetti</div>

Fatti una grande risata
ogni volta che puoi, senza motivo...
anche dopo aver fatto
l'amore.

Ami una donna e sei una donna? Ti rispetto.
Ami un uomo e sei un uomo? Ti rispetto.
Sei un uomo e picchi una donna?
Ti odio.
Non ti rispetto e meriti di marcire in galera.

Sesso in coma.

Estratto da Nessuna fermata intermedia ©2005 Tabulafati editore.

Sono tutti d'accordo: io e l'amore mio dovremmo concepire un figlio questa notte. Alessio è lì sul suo letto, pallido, magro e con occhi chiusi da moltissimo tempo, attaccato ad una macchina che lo tiene in vita.
Le infermiere mi hanno dato la chiave della stanza per chiudermi dentro con lui e fare l'amore tranquillamente.
Provare a fare l'amore con lui.
E se poi si sveglia e non è d'accordo con la decisione che abbiamo preso anche per lui?
Io so che vuole un figlio ma se questo non è il momento per farlo?
Io non so se lui mi vuole come madre di suo figlio, mi ha lasciata!
È in coma e non può dirci la sua opinione al riguardo, io non vorrei farlo ma mi stanno convincendo qui in ospedale, che per lui ormai non c'è più speranza e fare un figlio con lui è un regalo al mondo da parte sua.
Io vorrei che si svegliasse e che mi amasse e un figlio con lui vorrei concepirlo in un altro modo, con calma e tranquillità, con la mente libera dal pensiero che non lo rivedrò più, che non mi stringerà mai più.
Sto di merda, veramente.
Non so da dove iniziare!
È come fare l'amore con un morto, anche se per fortuna è leggermente più caldo il suo corpo.
Di poco.
Io non sento che se ne sta andando, non voglio crederlo quantomeno, ma qui medici e infermiere dicono che, se anche si sveglia potrebbe diventare un "vegetale", commozione celebrale troppo forte e poi respira male per via del polmone e tanti termini medici che gli stronzi non spiegano a noi comuni mortali.
Mi confondono tutti questi pensieri.

Ho voglia di fare l'amore con lui e di sentirlo dentro di me ma non così, non in questo modo, mi sembra una violenza per lui, una specie di stupro, è angosciante.
Posso chiudere gli occhi e iniziare a toccarlo un po' provando a vedere se reagisce, non mi hanno assicurato nemmeno su questo argomento.
C'è un silenzio particolare stanotte in ospedale, innaturale, da brividi.
Ho come la sensazione che io e Alessio, per via di questa storia del figlio, siamo diventati un fenomeno da circo e che tutti attendano con le orecchie ben aperte, lo spettacolo.
D'altronde è una situazione un po' particolare e complessa e con pochi precedenti.
Lui è immobile, mi muovo io.
Cerco di farmi coraggio e pensare al futuro figlio con il suo DNA e con il mio.
Cazzo non è che mi senta proprio pronta!
E altre paranoie del tipo: "sarà etico?"
Mi avvicino dolcemente a lui, lo accarezzo, gli sussurro che gli voglio bene e che sto provando a realizzare il sogno di avere un bambino prima di andarsene.
Prima di andarsene.
Mi scendono le lacrime immediatamente, comincio a lasciarle scivolare e con l'amaro in bocca lo bacio una, due, tre volte.
Mi faccio coraggio e provo anche ad estraniarmi, a pensare che stia dormendo e non che sia in coma.
Dio mio se è dura!
Mi servirebbe un po' della sua ironia adesso.
La situazione non è tanto normale.
Dico: "Amore mio ora mi dai una cosa, te la restituisco subito!"
Rido come una pazza tra le lacrime che mi annebbiano gli occhi e il cervello.
Scosto le coperte e gli abbasso i pantaloni del pigiama.
Mi trovo davanti il suo organo e gli accarezzo le palle, lo bacio lì e assaporo dopo tanto tempo il sapore della sua pelle.
Lo prendo in mano e comincio ad andare veloce.
Si scopre e si copre il suo glande che diventa sempre più grosso e rosso.

Lo guardo in volto e mi sembra di vedere un sorriso, forse è solo un'impressione ma mi aiuta a proseguire.
Più che un rapporto sessuale mi sembra un esperimento.
No, devo pensare a lui, lui sente, lui prova, lui gode, lui è qui con me e mi vuole.
"Ci sei vero?" gli chiedo mentre lo sento diventare duro.
Mi sembra che anche il suo corpo stia prendendo colore e acquisti più calore.
Mi tolgo i jeans con una mano mentre lo masturbo sempre più velocemente.
Mi tolgo le mutandine e me lo infilo dentro.
Emetto un profondo respiro quando entra in me.
È duro, è ancora duro e incomincio a muovermi io, a scendere e salire, piano, poi più veloce e sento.
Mi sento morire, chiudo gli occhi e mi sento morire.
Gli prendo una mano e me la poggio sul seno.
Non so fermarmi e urlo, gemiti sopiti da tempo vengono fuori.
"Amore mio ti amo."
Tra un gemito e mille lacrime.
E mi fermo quando vengo.
Non riesco a crederci, mi piace da morire e sono venuta prima di lui, non era mai accaduto.
Continuo a muovermi, sempre più veloce, sudo da morire e vibro dentro.
Sta per venire, lo sento.
È più duro, cresce e sta per esplodere.
Lo sento.
Come un fiume in piena, vengo inondata dal suo liquido caldo.
Lo abbraccio e lo bacio sentendolo ancora dentro di me.
Sentendo tutto il suo calore.

Ménage à trois

Estratto da La doppia A ©2011 Alessio Blasetti

Ogni notte sognava qualcosa su di loro.
Su Margherita e Calò.
In ogni sogno c'era lui che li spingeva al tradimento.
Li spingeva a baciarsi, li spingeva a toccarsi, li spingeva a fare tutto quello che non voleva accadesse nella realtà.
I sogni sono continuazioni dei pensieri giornalieri e possono fornirti la soluzione del caso a volte.
I sogni nascondono un desiderio?
Può essere vero anche questo.
Un giorno, lei gli disse che aveva sognato Calò.
Che prendeva il suo enorme cazzo in bocca.
Disse queste parole.
Esattamente.
Lo disse come una cosa normale, come andare a fare la spesa il sabato pomeriggio.
Gli disse la verità e dire la verità è sempre apprezzabile ma guardandola negli occhi sorpreso e sgomento, Lorenzo intuiva che il sogno si stava tramutando in un pensiero realizzabile.
Calò, un essere mostruoso, oggettivamente brutto, esercitava una certa attrazione sulla sua ragazza.
Allora si sentì temporaneo, con contratto a scadenza.

...

Fecero una cena a casa sua.
Calò preparava la pasta fredda con i pomodorini e il prosciutto cotto a dadini.
Margherita apparecchiava la tavola.
Lorenzo disse che andava di là a controllare le mail sul computer.
"Vi lascio soli eh? Non fate i maiali, d'accordo?"
"Se ti fidi?" disse Margherita ridendo.
Una frase che ti mette tanti dubbi che ti sbatteresti la testa al muro.

...

Cenarono di fuori in giardino perché la serata era molto calda.
Non solo per il clima.
Cercava di parlare tranquillamente, di essere normale, di stare bene.
Lorenzo sparava battute e seguiva le cazzate di Calò.
Margherita rideva come se niente fosse.
Ma c'era qualcosa, c'era.
Sentiva delle strane vibrazioni.
Negative.

...

Calò ripeteva continuamente che se ne doveva andare, che era di troppo.
"Un po' sì!" pensava Lorenzo ma diceva *"No, ma dai, vediamoci il film"*.
Poi se ne uscì con una frase che sarebbe stato meglio se l'avesse fatta abortire in testa.

"Perché non facciamo sesso a tre? Dai, potrebbe essere molto eccitante…facciamolo. Mi spoglio prima io eh?"
Non si sa perché la disse.
Forse voleva vedere la reazione degli altri due di fronte a quella strana proposta.
Di sicuro non gli andava di vedere Calò in mezzo a loro.
Che schifo.
Ci fu silenzio e tensione che si percepiva lontano chilometri.
Poi di nuovo: *"ma sei scemo? Ma sei matto? Ma va va!"*
E tornarono a guardare il film.
La loro reazione di diniego non troppo convinta gli diede da pensare.
Si doveva sfogare.
Lorenzo veniva preso in giro e ancora lo permetteva?
C'era attrazione tra Calò e Margherita.
Era evidente.
Stava di merda.
Con Calò?
L'avrebbe fatto con Calò?
Non ci avrebbe creduto nessuno.
Non ci voleva credere nemmeno lui.
Calò se ne andò a casa verso le 2:00.
Margherita era stanca ma Lorè la bloccò per un braccio quasi violentemente e le chiese di restare, aveva voglia di fare l'amore con lei.
"Ti voglio" le disse *"Maledettamente!"*
Rimase e non fecero l'amore.
Fecero sesso.

Si stava sfogando e aveva un terremoto dentro.
La guardava mentre andava su e giù con rabbia e dava colpi violentissimi.
Lei gridava.
Poi venne e si scordò per un po' di quella serata.

Sesso e fuga in traghetto

Estratto da L'uomo stropicciato ©2023 Montag edizioni.

Gloria mi guardò negli occhi.
Mi ci persi un attimo dentro i suoi profondissimi occhi verdi, dimenticando tutto il malessere che provavo in quel momento.
Mi prese per mano e mi fece accomodare su un divano all'interno della pizzeria chiusa, illuminata solo dalla luce della luna che entrava dalle grandi vetrate.
«Angi, so che hai paura, so che provi rimorso per non aver aiutato tutta quella gente poco fa, lo capisco, anche io mi sono sentita male. Io sono qui con te e mi sembra di conoscerti da una vita, poi mi hai salvata da quegli stronzi che volevano stuprarmi e io... non ti ho ancora ringraziato per davvero. Grazie» e mi sorrise un po' imbarazzata.
Seguirono secondi interminabili di silenzio, io che non sapevo cosa dire, cercando anche di tenere a bada il cuore che accelerava fino a 300 km/h, lei che mi fissava e non staccava i suoi occhi meravigliosi da me.
Non so perché la dissi, ma mi venne in mente la battuta di un film di Alberto Sordi che interpretava un carbonaro: «Ma che vò scopà?»
La mia cultura filmica ogni tanto fuoriesce quando non deve.
Certe volte si possono fare delle immense figure di merda.
Io non ho più tanti filtri da quando son divenuto l'uomo che sono e quindi non trattengo.
«Se vuoi, io ne ho tanta voglia. Ho accumulato tanto stress che non immagini, fare sesso aiuterebbe.

E poi mi fa dimenticare i pensieri non troppo belli che mi entrano nella mente come dei flash ogni tanto. Io vedo degli esseri strani, dalla pelle grigia con degli enormi occhi che sono sopra di me, che mi iniettano qualcosa e poi non so, mi sono ritrovata qui e ricordo anche te come mio fratello, ma ora non lo sei, dunque non c'è niente di male se… se lo facciamo» mi rispose Gloria, toccandosi i lunghi e mossi capelli rossi con le dita e aspettando, mentre mi fissava con quei suoi occhioni belli, una risposta da parte mia.
Ancora gli alieni?
Ancora questa assurdità?
Nonostante sia patito di fantascienza, ho anche un lato pragmatico che mi fa capire che non siamo in un film o in un libro, quindi non credo nell'esistenza degli extraterrestri, a meno che non mi forniate le prove dell'esistenza di Fox Mulder, Dana Scully e gli X-files, allora «I believe, of course».
Cercai di superare quell'argomento focalizzandomi sulla sua voglia di fare sesso.
Mi sembrava molto strano perché me la ricordavo indifesa, me la ricordavo come mia sorella in una vita precedente, però dai piani bassi sentivo degli strani movimenti che mi mandavano in confusione.
Non sapevo cosa fare.
Mi sentivo come Marty Mc Fly, con sua madre dentro l'auto prima di entrare al ballo "Incanto sotto il mare".
Non volevo approfittare della situazione perché provavo qualcosa per Gloria, questo era innegabile, non volevo farla soffrire, non volevo che si innamorasse di me, di me che non sapevo se vederla come una sorella da accudire e difendere dal male o come una donna bellissima, con un certo fascino.
«Voglio scopare Angelo, ti prego. Facciamolo, adesso!» disse Gloria categoricamente, appoggiando la sua mano destra sulla mia coscia, troppo vicina a Jack The Fly che sembrava volere a tutti i costi uscire, volare via.
Il mio organo là sotto ha un nome, e allora?
Gliel'ho dato da ragazzo quando lo usavo solo io, poi il nome è rimasto, ma non è questo il punto.

Il punto era che mi stavo eccitando.
Una donna bellissima, sexy, eccitata (sembrava) che ti dice una frase del genere.
Come si può rifiutare?
E poi occhi verdi e capelli rossi, non mi era mai capitato se non nei miei sogni!
Mi baciò, cogliendomi alla sprovvista, senza che avessi ancora deciso se farlo o meno.
Mi spinse con violenza sulla vetrata della pizzeria, il raggio lunare le colpiva il viso, aveva gli occhi chiusi.
Poi li chiusi anche io e mi lasciai andare all'umido bacio con le nostre lingue che vorticavano l'una sull'altra.
Avevo una camicia a righe a maniche corte, in un secondo era finita per terra, con i bottoni che erano volati da tutte le parti.
Lei si tolse la maglietta e il reggiseno molto velocemente, continuando a baciarmi mandandomi in confusione: non capivo più nulla, né dov'ero, né perché, né quando.
Prese le mie mani e le portò ai suoi seni ed io li palpeggiai con ardore, con voglia esagerata.
I miei pensieri erano una giostra con fuochi d'artificio come sfondo.
Le mie mani scivolarono automaticamente sul suo sedere, sodo e giovane, poi la presi e la girai facendola mettere nella classica posizione della pecora, detta anche Doggy style.
Le accarezzai la schiena, le mordicchiai l'orecchio sinistro, poi il destro, le tirai i capelli, continuando ad eccitarmi in maniera esponenziale.
Le alzai su la gonna nera svolazzante e le sfilai le mutandine nere anch'esse.
Aprii la zip dei miei jeans e tirai fuori il mio membro, che stava pulsando come un corridore dopo aver percorso i 200 metri e aver battuto il suo record personale, ansimante e affannato, con le vene della fronte che sembrano esplodere.
«Mettimelo dentro!» sussurrò eccitata Gloria e questo mi mandò in orbita.

Adoro sentire a parole, l'eccitazione di una donna, mi fa stare bene che lei sia calda e pronta per l'atto finale.
Ero eccitato, ma davvero tanto!
Sbattei la punta del glande sulle sue natiche, una volta, due volte ed ero pronto a penetrarla.
Lei però mi disse: «Aspetta» e prese dalla tasca della sua maglietta, che era finita sul divanetto, un mini lettore mp3 con due cuffiette Bluetooth e me lo porse.
Ansimante, che pareva avessi già finito, le chiesi: «Che ci devo fare?»
«Adoro sentire la musica quando lo faccio, mi eccita da morire il brano numero 7, metti quella Angi, ti prego e poi scopami con quella canzone» affermò, mordendosi il labbro la splendida donna.
Certo, anche a me piace la musica quando si fa sesso.
Con mia moglie abbiamo anche una canzone per fare l'amore che è proprio il top, l'ideale, almeno per noi, ha il ritmo giusto.
Non era l'ideale pensare a mia moglie in quel momento, cercai di cancellare il pensiero.
Misi la canzone numero 7 e schiacciai play.
Diedi una cuffietta a Gloria e una me la portai all'orecchio.
La canzone era "Blurred Lines" di Robin Thicke, un pezzo pop, hip hop, uno dei pochi non propriamente rock che mi piaceva.
E piaceva anche a Gloria che subito, alle prime note ritmate, cominciò a dimenare il sedere aspettando di essere presa da dietro.
Il problema che il cuore si ricordò, ed era stato il destino che mi stava giocando un brutto scherzo, che quella era la canzone con la quale io e mia moglie, molto spesso, nell'anno di uscita della medesima, facevamo l'amore.
Con quella esatta canzone, in tutte le posizioni.
Quel ritmo e quei bassi ci piacevano da morire.
Non potevo usare quella musica per fare sesso con Gloria, non potevo più fare sesso con lei, non ci sarei riuscito.
Mia moglie, io la amavo, che stavo facendo?

Anche se ancora non capivo perché non mi ricordassi quando era stata l'ultima volta che l'avevo vista, e non fossi proprio sicuro di non essere morto, avevo dei sentimenti che mi facevano provare rimorso se avessi fatto sesso con un'altra donna.
Il mio organo, a questo punto, sarebbe dovuto tornare a riposo come la mia mente ordinava, però, evidentemente, lo capì in ritardo perché rimase al massimo dell'estensione.
Gloria, stufa di aspettare, si girò e lo prese, quasi come se tirasse il collo ad una gallina, e se lo infilò dentro.
«Ma che fai?» dissi sovrastato dalla musica.
Lei chiuse gli occhi e io cominciai ad andare su e giù, prima piano e poi sempre più veloce.
Chiusi gli occhi, allora, e pensai a mia moglie, alla donna che amavo più della mia stessa vita, alla mia metà, colei che avevo scelto di sposare, con la quale volevo passare tutta la vita insieme, colei che mi capiva, mi accettava e che aveva 4850 cose in comune con me.
Non feci sesso con Gloria ma l'amore con Eloisa.
La cosa mi eccitò molto.
Dal non voler pensare a mia moglie, in un nanosecondo, avevo fatto l'amore con lei.
Venni, senza preoccuparmi di farlo dentro.
La soddisfazione era stampata sul mio volto, tenni gli occhi chiusi ancora un po' per assaporare al meglio quel momento.

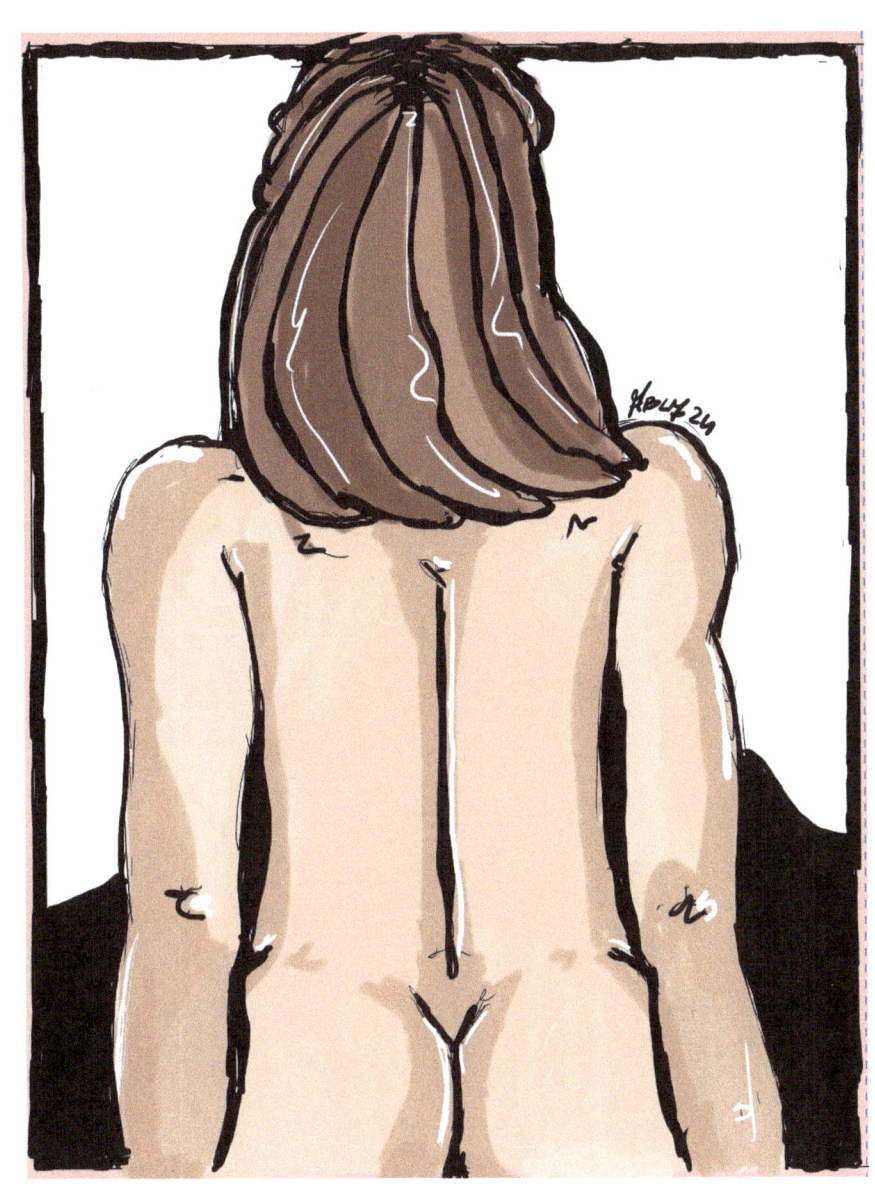

L'alternativa RETRO COPERTINA

Animalia ©Alessio Blasetti 2020-2024

Tutte le illustrazioni erotiche presenti in questo libro sono disegnate da **ABLA**.

© Tutti i diritti riservati

Grazie alla musa che ha ispirato la maggior parte delle illustrazioni di questo libro e che ha valutato con estrema onestà il lavoro che ho svolto.
Grazie a Wikipedia per alcune notizie che mi sono state utili per questo art book.
Questo libro non vuole scandalizzare nessuno, vorrebbe solo aprire la mente ai bigotti e ai finti moralisti che considerano l'erotismo e il sesso un tabù e un argomento da evitare.
No alle censure.

Libri di Alessio Blasetti pubblicati:

Nessuna fermata intermedia –edizioni Tabulafati ©2005.
DISPONIBILE SU AMAZON.

La doppia A – Aletti editore ©2010 Alessio Blasetti ©2011.
DISPONIBILE sul blog alessioblasetti.wordpress.com

Lo scrittore perduto, racconti fuori dal comune –Sensoinverso edizioni ©2013.
DISPONIBILE SU AMAZON anche in e-book.

Tutto il tempo del mondo part I e II –FUMETTO in due volumi Youcanprint self publishing ©2018-2019.
DISPONIBILE SU AMAZON.

L'uomo stropicciato –Montag edizioni ©2023.
DISPONIBILE SU AMAZON.

www.ingramcontent.com/pod-product-compliance
Lightning Source LLC
Chambersburg PA
CBHW062315220526
45479CB00004B/1183